0 ⟵—————————— 1

從零開始

成為專業
室內設計師

6步驟、50張圖表解決入行疑難，零基礎小白也能變身設計行家

i室設圈｜漂亮家居編輯部 著

Step 1 我可以成為室內設計師嗎？ **006**

Part 1　室內設計學習歷程表　008
Part 2　探索室內設計行業的多樣性和潛力　010
Part 3　室內設計入行基本條件　014
Part 4　介紹室內設計師的工作內容　018

Step 2 我該如何學習進修？ **034**

Part 1　學習進修管道　036
Part 2　基礎設計概念　042
Part 3　基礎建材解析　062
Part 4　基礎工法解析　092
Part 5　創意思維　116

Case 案例故事

前輩如何掌握設計理論與繪圖技巧　120
FUGE GROUP 馥閣設計團隊 黃鈴芳

Step 3 我該如何取得室內裝修專業認證？ **124**

Part 1　室內裝修設計相關證照　126
Part 2　室內裝修設計證照考試內容與方式　132

Case 案例故事

前輩如何考取證照　140
崝石室內裝修工程有限公司 劉宜維

Step 4　**我該如何進入室內設計圈？**　**146**

Part 1　準備作品集　148
Part 2　從小案子、自家開始設計規劃　152
Part 3　室內設計相關產業工作　154

Case 案例故事

前輩如何進入室內設計圈　156
摩登雅舍室內設計公司 汪忠錠

Step 5　**我該養成設計以外的什麼能力？**　**160**

Part 1　觀察力　162
Part 2　溝通力　164
Part 3　提案力　166
Part 4　報價力　168
Part 5　解決力　170

Case 案例故事

前輩如何養成設計以外的其他能力　172
懷特室內設計 林志隆

Step 6　**如果我想自立門戶？**　**178**

Part 1　室內設計公司開業　180
Part 2　建立個人品牌與專業形象　184
Part 3　增加公司案源　188
Part 4　財務管理　190

Case 案例故事

前輩如何自立門戶　196
王采元工作室 王采元

Step

1

我可以成為
室內設計師嗎？

Part 1

室內設計學習歷程表

Part 2

探索室內設計行業的多樣性和潛力

Part 3

室內設計入行基本條件

Part 4

介紹室內設計師的工作內容

Part 1

室內設計學習歷程表

/

室內設計是一門融合藝術和功能性的專業，學習歷程豐富多元。尚未入行的人或剛入行的室內設計師須獲得背景知識，如藝術、建築、材料等。接下來，培養美學眼光和創意思維，透過繪畫、設計軟體等學習空間表達技巧。最後，了解建築結構和裝修流程、軟裝照明搭配，並學習如何與工班、師傅溝通合作，就有機會成為專業室內設計師。

勞動部勞動力發展署依照各產業發展需要，訂定產業人才職能基準的職業，其中室內設計師的工作描述為：依據業主需求及經費預算進行室內空間之規劃設計、監督施工及完工驗收結案。此外，網站上列出的室內設計人員職能基準，建議擔任此職類／職業之學歷／經驗／或能力條件如下：

🖋 具 2 年以上室內設計相關工作經驗。

🖋 應具備建築物室內設計、建築物室內裝修工程管理證照。

🖋 了解建築相關規範：如建築法、建築物室內裝修管理辦法、建築物使用類組及變更使用辦法、建築技術規則、建築物無障礙設施設計規範等。

🖋 了解水電消防相關規範：如用戶用電設備裝置規則、消防法、消防法施行細則、各類場所消防安全設備設置標準等。

🖋 了解建材表：如磁磚、布、油漆、地毯、燈具、板材、鐵件、五金配件及石材等。

🖋 繪製全套設計圖：如平面配置圖、天花板圖、剖立面圖、施工大樣詳圖、水電空調配置圖、燈具配置圖、色彩計畫表及 3D 圖等。

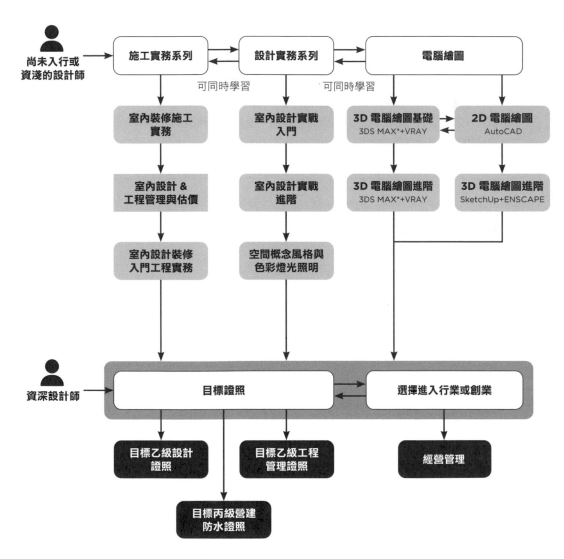

Part 2

探索室內設計行業的多樣性和潛力

/

進入室內設計領域並不只有成為室內設計師的單一選項，還有軟裝搭配師，商業空間設計師、展覽設計師、室內設計教育者、傢具設計師、照明設計師、繪圖師、室內設計撰稿人、色彩顧問、攝影師……等不同職涯方向可以選擇，端看你在建構基礎知識、熟悉繪圖技巧後，最具熱情的方向在哪裡。

Point 1 職涯發展

學習室內設計之後可能的職涯發展：

1. 室內設計師／顧問：這是最常見的職業道路，你可以在進入設計公司、建築事務所或自由接案的訓練基礎上成為室內設計師。你將負責與業主合作，提供訂製室內設計方案，並監督專案的執行。

2. 軟裝搭配師：作為軟裝搭配師，你可以專注於商業和住宅空間的設計和裝飾。這包括選擇傢具、配飾、色彩方案和布局，以打造溫馨舒適的居住環境。

3. 商業空間設計師：商業空間設計師專注於商業建築、辦公室、零售店鋪、餐廳和酒店等公共場所的設計。你將面對不同規模的專案，需要考慮品牌形象、功能性和用戶體驗。

4. 展覽設計師：展覽設計師負責設計和佈置展覽、展示和活動場地。你將與展覽策劃人員合作，創造吸引人、引人入勝的展覽環境。

5. 室內設計教育者：如果你對教育和分享知識有興趣，可以考慮成為室內設計的教育者或導師。你可以在大學、學院或設計培訓機構擔任教職，培養下一代室內設計師。

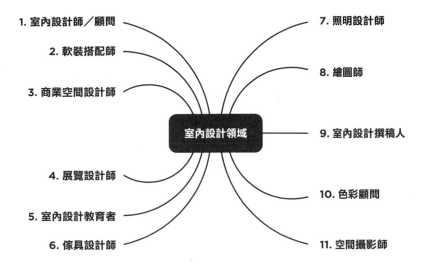

1. 室內設計師／顧問
2. 軟裝搭配師
3. 商業空間設計師

室內設計領域

4. 展覽設計師
5. 室內設計教育者
6. 傢具設計師

7. 照明設計師
8. 繪圖師
9. 室內設計撰稿人
10. 色彩顧問
11. 空間攝影師

6. 傢具設計師：作為傢具設計師，你可以專注於設計和製造獨特的傢具和家居用品。這需要你具備對材料、工藝和人體工學的深入了解，以創造美觀、實用的傢具設計。

7. 照明設計師：照明設計師負責為室內和室外空間設計照明方案。這包括選擇燈具、照明布局和調整照明效果，以增強空間的氛圍和功能。

8. 繪圖師：作為 AutoCAD 技術員，你將利用電腦輔助設計軟體來創建和繪製室內設計平面圖、立體圖和施工圖。你需要熟練掌 AutoCAD 技術，並能夠將設計概念轉化為詳細的技術圖紙。

9. 室內設計撰稿人：室內設計撰稿人負責準備和編寫室內設計方案的構思方向和說明。這包括專案描述、材料清單、預算估算和施工細節等。

10. 色彩顧問：色彩顧問專注於顏色的運用和效果，幫助業主選擇適合他們空間的色彩方案。你需要了解色彩理論、色彩心理學和不同環境下的色彩搭配。

11. 空間攝影師：空間攝影師負責將室內設計作品拍攝成高品質的照片，以展示設計細節和空間效果。這需要你掌握攝影技巧和照明技術，以捕捉設計的美感和氛圍。

Point 2 薪資結構

根據 104 人力銀行的資料顯示，僅有一年以下工作經驗的室內設計師每月薪資約達 NT.28,000 元以上，擁有 7 年以上資歷薪資更可達到 NT.50,000 元，薪資成長幅度高達 45%，如果再加額外接案、專案、監工獎金，那更是不可小覷的數目。

不過，設計師李瑋甄提到薪資可能會因為地區而有差異，但是在室內設計這一行確實會因為工作的資歷越久，薪資會隨著提高。此外，大部分室內設計師自行創業與自由接案的機率，比起一般上班族還要高出許多，畢竟一個人加上一台電腦，就能開始接案，創業成本相對於其他行業來得低。

工作年資	年薪總額	年均薪
1 年以下	NT.36 ～ 49 萬元	NT.46.8 萬元
1 ～ 3 年	NT.38.4 ～ 52 萬元	NT.47.9 萬元
3 ～ 5 年	NT.43.6 ～ 60 萬元	NT.55 萬元
5 ～ 10 年	NT.48 ～ 72 萬元	NT.65.7 萬元
10 年以上	NT.59.1 ～ 93.4 萬元	NT.78.4 萬元

Experience 前輩經驗談

設計師 Leo 表示，當自身解鎖的能力愈來愈多，薪資成長幅度是相當可觀的。他剛進室內設計公司的第一年的確是從 NT.28,000 元的起薪開始，起初的工作內容基本上就是完成主管交辦的圖面繪製、協助尋找參考資料圖片，大約三個月後開始進入畫 3D 圖的階段。其實菜鳥設計師的學習進程大多時候是跟著案子的進度一起前進，通常大約一年的時間，可以走過所有流程，才會開始有機會與客戶進行洽談溝通，當然依據不同公司文化，會有時間上的落差以及負責工作的程度，當資歷與成熟度愈來愈提升，所謂的薪資報酬甚至是開業機會也就會相對大幅增加。

Point 3　未來性

室內設計師是房屋的醫師，只要有人在的地方，就一定有室內設計的需求，除了住宅空間外，還有商業空間的需求，多數人在已經花錢置產的前提下，對於自家的居住環境只會愈來愈講究，自然會需要裝潢，不論是針對老屋、中古屋與新成屋等，都需要由室內設計產業來協助規劃與裝修。因此，室內設計師依然具發展性。設計師江尚烜認為，因為資訊透過書籍、網路、手機的傳播，許多網站藉由輸入坪數、風格、施工面積、選用材質來估算整個家的裝潢價格，室內設計產業未來的估價形式只會更加透明化。

同思設計主理人 Leon 則認為，即使 AI 工具如今相當盛行，但 AI 工具還是無法完全滿足業主的需求，不過，當室內設計師發想平面配置後，若能懂得運用 AI 繪圖軟體，反而能利用這些工具省下時間，發想更多具備創意的空間設計。舉例來說，以前的室內設計師都是利用手繪方式提案，但現在除了考試之外，很少人在用手繪圖談案子了。由此可知，室內設計師必須不斷學習新技術、新知識，才不會被市場淘汰。

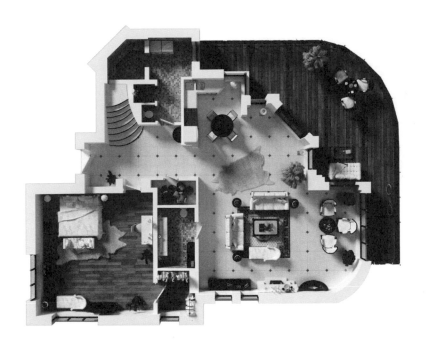

室內設計產業未來的估價形式會漸趨透明。圖片提供＿圖庫

Part 3

室內設計入行基本條件

成為室內設計師不一定需要美術底子或相關科系，但需要透過自主學習、練習和實踐累積繪圖技巧與設計知識，若是未來希望自行創立室內設計公司時，考取室內設計相關證照則可以增加業主對你的信任度。

Point 1　**一定要有美術底子嗎？**

即使沒有美術底子，依然可以經過後天的學習與練筆，畫出手繪圖、平面設計圖、立面圖、施工圖等圖面，並不一定要具備美術底子才能成為室內設計師。

1. 翻書買書：在書店翻閱室內設計手繪的相關書籍，像是施工圖、手繪圖、AutoCAD 等，手繪技術可利用描圖紙開始臨摹，練習手感和筆觸，電繪則可根據書籍步驟一步步操作練習上手。

2. 補習班訓練：部分補習班會針對操作軟體指令進行高時長、集中的訓練，但不會指導室內設計公司所需要使用的施工圖。此外，決定踏入補習班之前，可以先去旁聽看看老師的教導方式是否適合自身需求，以及是否有課後作業能練習並讓老師修改給予建議。

3. 自主練習：不論是手繪或電繪，光看書或聽課是沒辦法練就繪圖的技術，必須透過自主大量練習、活用，像是訓練麥克筆、透視圖繪圖，才能將繪圖技巧內化成自己的能力。舉例來說，拿到一張 AutoCAD 的平面圖後，開始繪製放樣圖，再把放樣圖套入 SketchUp 模型，再到 3D Max 渲染成 3D 圖。以不同平面圖，反覆做許多不同的軟體練習，熟能生巧。

4. 進入室內設計公司：有些室內公司願意培養沒有相關經驗的人進入產業，如果幸運進入室內設計公司，可以快速熟悉公司內部的設計語彙，畢竟每家公司的設計手法大不相同，起初可能繪圖技巧不佳，但經過持續練習，總有一天會上手。

圖片提供＿圖庫

Point 2　一定要是相關科系嗎？

不一定要是室內設計相關科系，任何人只要有心、有熱忱、肯花時間大量學習、練習，都有機會成為室內設計師。

1. 多元化的技能和獨創設計：室內設計是一門多學科的藝術，設計師需要具備不同領域的知識和技能，如色彩學、心理學、建築學等。因此，並不一定需要具備相關科系的學位，而是可以透過自學、工作經驗和專業培訓獲得必要的知識。許多成功的室內設計師並非是相關科系的畢業生。他們通常在不同領域取得了寶貴的經驗，並將這些技能應用於室內設計中，取得了卓越的成就。例如，一位具有心理學背景的人，可能更懂得創造令人感到舒適的室內空間。

2. 創新和新思維的重要性：室內設計師過於依賴相關科系的教育可能會導致僵化的思維方式，無法帶來創新和新穎的設計概念。一些非相關科系的人或許會帶來全新的視角和創意，這對於室內設計行業的發展至關重要。許多知名的室內設計師，如 Philippe Starck 與 Kelly Wearstler，並非室內設計專業出身，但他們的非傳統背景使他們勇於挑戰傳統，並以創新和獨特的設計風格贏得了國際聲譽，創造出引人注目的設計作品。

3. 實踐和實務經驗的價值：室內設計是一門實務導向的專業，學生需要在實踐中累積經驗。有時相關科系的學位可能過於理論化，無法提供足夠的實踐機會。有些成功的室內設計師甚至在沒有相關學位的情況下，透過進入室內設計公司、建立了自己的事業。 因此，對於想要成為室內設計師的人來說，實踐和實務經驗或許比學位更有價值。

👤 Experience　前輩經驗談

設計師 Leo 認為，具備美術底子固然能讓自己在設計過程較為順暢，但並不是絕對的優勢，相較於平面設計或工業設計，室內設計其實並不強調畫技，更重要的是對於空間美感的敏銳度，而培養此能力的方法便是多多瀏覽國內外的設計雜誌或網站，像是 Pinterest、ArchDaily 或 Behance 都是非常棒的參考網站。記得剛入行的時候，有段時間他每天都在上網搜尋各種居家空間的圖片，幾乎一天 8 小時都在找照片，也許沒辦法創造實際產值，但能確實感受到美感有慢慢建立起來，累積到一定程度，某天就可以感受到好像打通任督二脈的暢快感受。

Point 3 一定要有證照嗎？

室內設計師不一定要考取相關證照，但是擁有證照無論是在接案或是與業主洽談的過程中，都更能說服業主自身具備官方認可的考核，讓業主更有機會願意委託設計與工程。

1. 室內設計師：如果未來沒有需要自行創業，而是希望進入室內設計公司，依靠公司案源慢慢成長的人，或許不一定要考取相關證照。

2. 希望創立公司者：由於在台灣現行法規中，如果要成立室內設計公司，強烈建議要考取相關證照：建築物室內設計乙級與建築物室內裝修工程管理乙級。畢竟在大眾觀感中，一般在挑選室內設計公司，大家基本上會先看有沒有證照，其次才是看作品，但如果是無照營業，有可能會造成業主扣分，以及信任度降低的情況產生；反之，若室內設計師有考取相關證照，信任度肯定會上升。

👤 Experience 前輩經驗談

除了創業之外，可以選擇在設計公司當助理奠定基礎再依資歷與實務經驗往上升遷職務，一方面對於初步踏入這個產業能夠更加了解，看看自己是否能在工作中得到樂趣與完成作品的成就感。設計師江尚烜在歷經兩年的準備後，先進入草創室內設計公司，從中習得專精的繪圖技巧與案場監工經驗。

Part 4

介紹室內設計師的工作內容

/

室內設計師的角色和責任具備多重面向，需要結合藝術、發想與專業知識，他們必須深入了解業主需求，進行量身訂做的空間規劃，還須確保居住安全，深深影響人們的生活品質，他們的工作須在美學和功能之間找到完美平衡。

Point 1 室內設計師的角色與責任

人們對於居住場所的期待愈來愈高，他們追求的不僅是一個功能齊全、實用的居住空間，更是追求美感和個性化的家居環境。室內設計師需要具備全面的統整能力，不光只是具備紙上畫圖的功能外，還需要融入自己對於生活美學及氛圍的感受，以及整合過往施工現場經驗，為業主服務。

1. 空間創造者

室內設計師是空間的魔術師，他們負責將平凡的空間轉化為令人嘆為觀止的場所。他們的眼光不僅僅停留在室內美學上，還要納入功能性和實用性，作為考量。設計師必須具備深刻的空間感知能力，能夠最大程度地利用每一坪，為業主營造出一個既實用又充滿個性的居住環境。

2. 業主需求的解讀者

室內設計師是業主需求的解讀者。每位業主都有獨特的願望和期望，而設計師的工作是深入理解這些需求，然後將它們轉化為切實可行的設計方案。這需要仔細聆聽和深入對話，確保最終的設計不僅僅滿足業主的期望，還能夠超乎他們的預期。

3. 領導者和協調者

室內設計師是領導者與協調者。在一個室內設計專案中，涉及多個專業領域，包括工程、家具、藝術品、燈光等。設計師需要能夠協調這些不同領域的專業人士，確保他們的工作協調一致，以實現設計的完美呈現。此外，設計師還需要領導整個設計案，確保工程進度按計畫進行，並在預算範圍內完成。

室內設計師在一個專案中具備多重身分。圖片提供＿圖庫

Point 2 室內設計公司接案流程

1. 第一階段：初步諮詢

在室內設計專案開始之前，首先要進行初步諮詢。這個階段非常重要，因為它確保了整個專案的方向和目標。在這個階段，業主會與設計公司的進行面談，通常雙方會問一些基本問題，例如需求、預算和時間表。這有助於確定專案的可行性和範圍，同時確保設計公司了解業主的期望。

2. 第二階段：現場勘察

當初步諮詢完成，接下來的一個重要步驟是進行現場勘察。這是為了更深入地了解實際的空間，無論是住宅還是商業場所。此時，專業設計師和工程師將前往現場，測量尺寸，評估現有設施和狀況，並蒐集更多有關專案的細節。這將為接下來的設計工作提供關鍵的資訊。

3. 第三階段：方案設計

基於業主的需求和現場勘察的結果，設計團隊將開始規劃室內設計方案。這個階段包括平面布局的設計、材料選擇、顏色方案等。這是一個設計發想的過程，旨在將業主的願望轉化為可實現的設計理念。一旦設計師完成初步方案，他們將與業主進行討論，並聆聽業主的反饋和建議。

4. 第四階段：設計修改

根據業主的回饋，設計師將進行必要的修改和調整，直到業主對最終方案感到滿意。這個過程可能需要一些反覆，以確保設計與業主的期望相符，設計師的目標是提供一個令人滿意的室內設計方案。

5. 第五階段：預算估算

設計確定後，就會開始估算整個專案的預算。這包括考慮材料成本、工程費用、設計費用等。此時，業主和設計師將一起討論預算，以確保費用雙方都能接受。

6. 第六階段：合約簽署

當設計與預算都確定後，將與業主簽署正式合約，合約包括所有施工項目細節、付款安排和時間表，要注意合約必須合乎法律規範才能確保雙方的權益。簽署合約後，專案進入下一階段。

7. 第七階段：施工階段

合約簽署後，就會進入施工階段。設計公司的專業團隊將負責監督工地，確保專案按計畫進行，並保持與設計一致的質量標準。

8. 第八階段：驗收交屋

當工程完成，將與業主進行最終檢查，以確保一切滿足他們的期望。這包括檢查所有工程符合設計和質量標準。隨後，住宅或商業空間將正式交付給業主，並提供所有必要的圖檔和保固資訊。

9. 第九階段：保固服務

室內設計公司的服務不僅止於專案完成。如果業主需要任何售後服務或維護，設計公司將提供支援，確保他們的室內空間持續保持良好狀態，提升業主滿意度。

👤 Experience　前輩經驗談

對業主來說，他們最在乎的通常是在預算估算這一關，設計師江尚炬會在簽設計合約前，提供初步估價單，讓設計師與業主雙方評估合作的可能性，若業主看了報價單能夠接受，預算需提升或刪減，再來對施作項目的材質與預算刀口上想辦法，在設計階段選完材質會再有一份估價單，確認施作項目才會進入施工階段，後續針對現場修改就依照估價單增減。

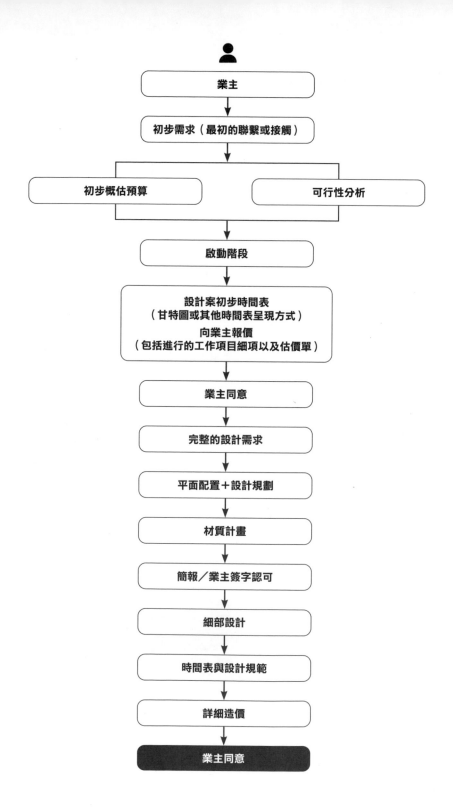

業主

初步需求（最初的聯繫或接觸）

初步概估預算　　　　可行性分析

啟動階段

設計案初步時間表
（甘特圖或其他時間表呈現方式）
向業主報價
（包括進行的工作項目細項以及估價單）

業主同意

完整的設計需求

平面配置＋設計規劃

材質計畫

簡報／業主簽字認可

細部設計

時間表與設計規範

詳細造價

業主同意

Point 3 室內設計師的工作內容

室內設計師的工作時間相當長，並非今天結束就沒事了，如果設計師手上只有一個案子，或許有可能今日事今日畢，但手上通常同時有好幾個案子交替著進行，只有階段的先後順序與快慢不同，許多室內設計師，其實到睡覺前那一刻，腦中都還是充滿許多未解決的工作、想法。由此可知，室內設計師的工作繁雜且需要具備統合能力，才能在每個專案面面俱到。

1. 與業主溝通

了解業主的需求、喜好、預算以及使用空間的功能要求，提問並聆聽業主的意見，確保充分理解他們的期望和目標。

傾聽業主的需求：每個案子都是獨一無二的，因此當設計師與業主初次見面時，其首要任務是傾聽業主的聲音，此時該給予業主充分的時間，讓他們分享對居住空間或商業空間的需求與期望。這個階段等於是了解他們的生活方式，聆聽他們對空間的想法。

提出開放性問題：為了更深入地理解業主的想法，設計師通常會提出開放性的問題。例如，「您希望這個空間給人的感覺是什麼？」或者「有沒有特別喜歡的風格或材質？」這些開放性問題有助於引導業主能更具體地表達他們的設計願景。

分享設計概念：當設計師了解業主對於空間的想法後，基於對業主的初步了解，可以分享一些初步的設計概念或想法，像是使用圖像與 Sample 來幫助業主更快速理解這些概念。

討論預算和時間：設計案的成功與預算和時間表的管理密切相關。設計師通常在初步接洽時，會與業主討論他們可用的預算範圍以及任何時間限制，這有助於確保設計方案不僅在業主可接受的預算範圍內，還能滿足業主的期待。

設定下一步計畫：根據初次洽談的結果，設計師可以設定明確的下一步計畫，這可能包括確定進一步的會議，蒐集更多的資料，或者開始設計的具體階段。透過明確的行動計畫，以確保設計案能按部就班地進行。

設計師李瑋甄認為，每一場案子都像是個獨立的個體，有不同種樣貌，對她來說，不侷限在同一種模式裡，能夠重新客製化每一個案場的設計，是一種挑戰，依照每位業主的個性及生活習慣不同，即便遇到同一建案的案子，都會有不同種樣貌呈現。

2. 設計概念發想

先發想室內設計概念和主題，再利用創意和專業知識提出新穎的設計理念，並與業主討論和調整，以滿足業主的需求。

深入分析：當設計師初次接觸業主之後，首要任務就是仔細分析雙方碰面時獲得的所有信息，其中包含業主的風格偏好、功能需求、色彩喜好以及其他特殊要求。同時，設計師必須考慮到他們的生活方式和家庭成員的需求，以確保設計除了美觀之外，還很實用。

環境調查：了解室內和周圍環境的特點是設計過程中的關鍵步驟。這包括對空間布局、光線狀況、窗戶位置以及建築限制進行仔細的調查。這有助於確定設計概念的實現可行性，以及如何最大化利用現有的空間與資源。

創意啟發：室內設計師的創意靈感來源相當多元，可以來自藝術、自然、文化或其他室內設計專案，藉由瀏覽設計雜誌、參觀藝術畫廊，或者參考線上平台，以尋找靈感。

初步草圖：基於業主提供的訊息與靈感，室內設計師會開始繪製初步的草圖或示意圖，這些草圖是設計過程的基礎，有助於將想法視覺化，同時可以思考看看它們如何在實際空間中運作，這也是設計師與業主討論設計概念的起點。

基於業主提供的訊息，設計師會開始繪製初步示意圖。圖片提供＿圖庫

3. 到現場丈量

當設計師與業主達成初步裝修共識後，設計師將到府丈量確切尺寸以利後續作業。目前台灣的丈量費約 NT.3,000 ～ 10,000 元不等，可向設計師確認是否可併入設計費中。

確定丈量範圍：第一件事是確定需要進行丈量的範圍。這包括了所有涉及到設計的室內區域，例如客廳、臥室、廚房等等。這有助於確立業主的對於空間設計的優先順序，讓設計師能專注設計最重要的區域。

準備丈量工具：在前往現場之前，設計師應攜帶必要的丈量工具，包括量尺、激光測距儀、筆記本和相機。這些工具是確保測量的精確性和準確記錄的關鍵。

繪製平面圖：到達現場後，開始測量每個房間的尺寸，包括牆壁、門窗位置和任何現有的設施，這些測量數字將成為設計的基礎。

考慮結構和細節：除了基本的尺寸，在現場仔細觀察室內的結構細節，例如樓梯、柱子、梁和天花板的高度變化……等，這些細節必須納入設計計畫中。

拍攝照片：拍攝照片記錄現場的外觀和內部情況，這些照片對於日後的設計參考非常重要，可以幫助設計師了解空間的特點與挑戰。

記錄特殊要求：如果業主有特殊的要求或特定的設計考慮，設計師可在現場詳細記錄這些信息，像是插座位置、設備需求、管道和電線的走向等等，以便在設計過程中考慮進去。設計師若在現場發現任何不確定或需要進一步澄清的地方，可以立即向業主提出問題，以確保專案順利進行。

丈量報告：設計師要將所有的測量數據、照片與紀錄整理成一份詳細的丈量報告。這份報告將成為後設計的基礎，報告中必須包括所有必要的信息，供日後參考和設計過程中使用。

4. 簽訂設計合約

有些設計公司是在丈量後，就馬上簽署設計合約；有些設計公司則是等初次提案後才簽署合約，先後順序視公司的 SOP 而定。

透明的費用結構：包括設計服務的價格、付款方式和預期的費用，這有助於業主充分了解他們的裝潢費用花到哪裡去，並消除不必要的疑慮。

合法合約與保險：確定合約內容清楚明確，並符合法律要求，以保護雙方的權益，同時投保保險以應對可能發生的意外，確保業主的資產受到充分保障。

👤 Experience　前輩經驗談

　　設計師江尚烜談到設計的流程，他習慣直到簽定設計合約才開始收費，進入正式的設計流程，評估預算後，他會先將平面圖改成業主心目中的理想配置，再繪製 3D 渲染圖面、貼覆材質，讓業主可以看到未來住宅、商空的 3D 圖，更有畫面想像最後完工的樣貌。

5. 空間布局規劃

考慮動線、功能性、舒適度和安全性等因素，同時分析和評估空間的布局和結構，確定最佳配置方案，當業主確定後，製作平面圖、立面圖和施工圖，以幫助業主和施工團隊理解設計意圖。

功能分區： 設計師必須根據業主的需求將空間劃分為不同的功能區域。這可能包括客廳、用餐區、工作區、娛樂區等。每個區域都有其特定的功能需求，因此必須確保它們之間的過渡流暢，同時保持整體的設計一致性。例如開放式的廚房與用餐區可能需要一個過渡空間，以便食物在烹飪和用餐之間流暢。

動線設計： 動線設計是確保空間易於使用的關鍵。像是確定門的位置、走道的寬度以及傢具的布局。一個良好設計的流通模式，能夠讓居住者輕鬆地在各個區域之間移動，同時確保空間足夠寬敞。

考慮傢具布局： 傢具是空間布局的重要元素。設計師必須仔細考慮傢具的尺寸、形狀和風格，以確保它們與整體設計相匹配。傢具的布局應該能夠實現功能，同時創造出美觀的視覺效果。

考慮照明： 照明是室內空間氛圍的關鍵。設計師需要考慮自然光和人工照明的配置，以確保每個區域都具有適當的照明水平，並強調特定區域的重要性。不同的照明方式可以為空間帶來不同的情感和氛圍。

👤 **Experience　前輩經驗談**

設計師李瑋甄觀察到，如果在一開始討論期間，順利取得業主的放心時，後續的設計圖面及施工期間，業主較不容易會找麻煩，但她也曾遇過，業主因為第一次裝修關係較為緊張，身邊的親朋好友提醒他很多注意事項，而這些注意事項對於室內設計產業來說，都是基本配備及常識，一來一往的溝通過程花費掉較多時間成本，導致案子完工的日期不斷延期。

6. 挑選建材與詢價

考慮材料的美觀性、質量、功能性、可持續性和成本效益，選擇合適的建材、材質以實現設計概念，此階段可與供應廠商大量聯繫，獲取材料 Sample，評估其質量與適用性。

建材選擇： 建材市場提供了無數的選擇，從地板到磚瓦，從木材到石材，再到油漆、照明、窗戶和門等。設計師的首要任務是了解業主的需求和設計風格。

評估供應廠商： 要選擇高質量的建材，必須充分了解與評估供應廠商，這涉及到查詢供應商的產品質量、信譽、交貨時間和價格競爭力。建議多方面評估供應廠商，並仔細查看他們的業主評價以了解其表現。

詢價報價： 與業主確定了具體建材選擇後，下一步是聯繫多家供應廠商，向他們詢價，要求廠商提供詳細的報價，包括材料成本、安裝成本和交貨時間等，這有助於確定整個專案的預算。

訂購建材： 一旦確定建材的選擇，設計師將與供應廠商簽訂合約並訂購建材。此時必須確保建材的交付時間與設計專案的時間表相符，以避免延遲。

確保品質： 在最終選擇建材之前，請確保所選擇的產品符合高質量標準，這可能包括檢查樣品、參考供應廠商提供的產品保證。

7. 預算管理

根據業主的預算限制，制定合理的設計方案，監控和管理專案的成本，確保在預算範圍內完成。此時須提供明確的報價單，包括設計服務、材料和施工費用。

尋找合適工班與施工團隊： 為了確保工程的順利進行，尋找經驗豐富且信譽良好的施工團隊，並與他們合作。

詢價和報價：向工班與師傅詢問報價，包括勞工和施工費用。這包括所有工程階段的估算，從拆卸和施工到裝飾和設備安裝。考慮價格、專業知識和工程時間，為業主選擇最適合的合作夥伴。

解釋報價費用：確保所有的費用項目都清晰地列在報價中，包括材料成本、勞工費用、設計服務費用等，業主可以充分了解費用的來源。與業主分享報價單，詳細解釋各項費用的來源和必要性，這有助於業主理解為什麼這些費用是必需的，以及確保工程的質量。

合約簽署：如果業主接受報價，雙方將共同簽署正式的工程合約，確定設計專案的細節、費用分期付款安排與工作時間表，保護雙方的權益。

8. 工程施工

與工班、師傅合作，確定設計方案能夠如實施作，此時設計師要時時監督施工過程，解答工班與師傅提出的問題，一起討論解決現場遇到的困難，同時要確保施工品質與控制工期。

提供各式圖面：施工之前，設計師會製作各式圖面，像是平面圖、立面圖、施工圖、大樣圖⋯⋯等，以幫助業主看懂最終的室內布局，並能夠進行必要的調整。

專案計畫審查：在施工開始之前，設計師要仔細審查專案計畫與所有的設計圖，以確保工程將按照設計的要求進行。

準備施工日誌和報告表格：建立施工日誌和報告表格，用於記錄每日的施工進展、材料使用、工人的到場時間等重要信息。

現場監工：設計師要定期在工地上進行巡視，讓工作按照計畫進行，並解決任何可能出現的問題。檢查工程的質量，確保工作都符合預期的標準，如果發現任何不妥的工程狀況，需要適時進行修正。

材料和資源管理：追蹤與檢查所有使用的建材，確保它們符合設計規格，並在需要時進行追加。

預算控管：時時監控工程的預算，確保不會超支，如果真的必須要調整預算，設計師應該要與業主進行協商並提供建議。

定期回報：設計師要向業主提供定期的工程進展報告，包括施工狀況、問題解決情況，以及任何變更或調整。

👤 **Experience 前輩經驗談**

老屋翻修會因為屋況老舊、線路老化、使用需求改變……等，相對來説，會接觸到一般新成屋不會碰到的工程，從一開始的拆除舊有裝潢、泥作打底、鋪地板或磁磚、水電管線要重新規劃電表及線路、浴室翻新及防水、接下來的其他工程就會與一般裝修流程一樣了。設計師李瑋甄認為老屋最大的挑戰是，工程中並不知道拆除舊有裝潢可能會有預想不到的問題，像是碰到漏水，就要開始找漏水的源頭在哪裡，然後想辦法根治它。

9. 軟裝佈置

安排和監督傢具、裝飾品和軟裝等物品的安裝和佈置。考慮燈光、色彩和細節等設計元素，以營造理想的氛圍和風格，檢查最終成果，確保設計符合業主的期望和設計標準。

設計概念和提案：根據業主的需求，提供一份獨特的軟裝佈置設計概念，其中包括傢具布局、色彩方案與風格參考，能夠完美地反映業主的品味和需求。

傢具與傢飾選擇：當設計概念獲得業主確認後，就開始挑選合適的傢具，像是沙發、桌子、椅子等，此時須考慮尺寸、風格、質地和價格，以確保每件傢具都融入設計中並滿足功能需求。仔細挑選窗簾、地毯、靠墊、燈具和藝術品等軟飾元素。傢飾有助於提升室內空間的美感和溫馨感，但要注意色彩搭配和細節，與整體設計風格契合。

報價和預算：設計師提供選擇的傢具與傢飾的報價給業主，確保不超出預算範圍，同時提供替代方案的建議，以達成預算目標。

協商和訂購：當業主確認後，設計師將與供應廠商協商價格並訂購所需的物品，訂購時要確定商品可於工程施工期到貨，以確保工程進度不受延誤。

傢具佈置：當所有物品都到位，依據設計圖紙和業主的意願進行傢具佈置，將傢具放置在合適的位置，確保空間的流暢與平衡。

傢飾裝飾：加入靠墊、窗簾、地毯等傢飾元素，以增添色彩和細節，完美融入整體設計，創造出溫馨的氛圍。

10. 點交驗收

點交驗收流程是室內設計專案中至關重要的階段，它確保工程達到高質量標準，同時滿足業主的期望，通常會由專案負責設計師與業主驗收點交，並說明售後服務及保固。

準備驗收清單：在點交驗收之前，設計師會準備一份驗收清單，其中包括專案的各個方面，如建材、傢具、照明、電器等。清單將作為驗收的參考依據，將每個細節都被納入驗收。

各施工項目檢查：仔細檢查各種工種項目，確保一切符合設計圖紙和業主的具體要求。這包括檢查牆壁、地板、天花板、油漆、電線和水電系統等。如果發現任何問題或不符合要求的地方，要趕快提出解決方案。

建材和設備驗收：仔細檢查所有的建材和設備，確保它們的品質和規格都符合工程合約的要求，像是檢查木材、磁磚、油漆和電器等。

功能測試：測試燈光、插座、開關和各種設備都能正常運作。

清潔和完美度檢查：確保整個室內空間處於乾淨整潔的狀態，並檢查裝置和傢具是否完美，不存在瑕疵或損壞。

文件驗收：確保所有的建材、傢具和設備文件都備齊，包括保固資訊和使用說明書。

最終審查：完成前述所有檢查後，再進行最終審查，以確保整個專案達到高標準。

業主驗收：請業主到現場驗收，他們可以自行檢查項目，提出任何需要調整的要求或意見，再請設計師修正改善。

驗收報告：完成點交驗收後，設計師會提供一份正式的驗收報告，其中包括驗收清單的詳細內容、發現的問題以及解決方案。這份報告將作為專案的結案報告，並提交給業主。

當業主完成點交驗收後，也代表著專案的結束。圖片提供＿圖庫

Point 4　室內設計趨勢

未來的室內設計領域將更加關注人的需求和健康，同時考慮到環境的可持續性，致力發展天然環保的室內環境。因此，室內設計師需要不斷學習與精進自己，以滿足業主不斷變化的需求與期待。

1. 友善環境設計：未來的室內設計將更加強調可持續性。這包括使用環保建材、節能照明和智能家居技術，以降低能源消耗並減少浪費。室內設計師將盡量選擇符合環保標準的建材，例如回收木材、低 VOC（揮發性有機化合物）油漆與可再利用的材料，以確保室內環境不僅美觀且對環境友善。

2. 智能家居技術：智能家居技術將在未來的室內設計中扮演更重要的角色。從智能照明、溫控系統到智能安全與娛樂系統，這些技術將提升居住環境的便利性和舒適性。室內設計師將與技術專家合作，讓這些系統無縫結合到室內空間中，同時保持設計的美感。

3. 自然元素：將自然元素引入室內將持續流行。室內設計師將使用更多的植物、自然光、木材和石材，以營造舒適和健康的居住環境。這些元素不僅為室內增添了自然美感，還有助於提高生活質量。

4.VR 與 AR 技術：VR 和 AR 技術將用於幫助業主視覺化設計概念，業主可以透過虛擬實境體驗他們未來的居住、辦公空間等，進而提供他們更多參與感與互動性。

5.AI 設計工具：室內設計師將更廣泛地使用 AI 工具和軟體，以更高效的設計方式，並且呈現他們腦中的概念，這些工具可以幫助設計師更快速地生成平面圖、示意圖和模型，並與業主進行即時互動。

6. 無障礙設計：未來的室內設計將更關注無障礙設計，確保老年人和有特殊需求的人能夠輕鬆使用室內空間，像是方便的自動化家居系統與符合人體工學的傢具。

7. 可拆卸與再利用性：室內設計將更加注重可拆卸性和可再利用性，減少建材和傢具的浪費，不但能減少環境的負擔，同時提供更大的設計自由度。

Step

2

我該如何
學習進修？

Part 1

學習進修管道

Part 2

基礎設計概念

Part 3

基礎材質解析

Part 4

基礎工法解析

Part 5

創意思維

Part 1

學習進修管道

/

學習室內設計管道可分三種，大學相關科系／學士後學分班、推廣教育班／職訓班與坊間補習班，後兩者是非本科系畢業或想轉職者最多選擇的進修管道。確認自己已有學習決心以及對此行業工作內容有正確認知後，再根據預算與想學習的內容與時間，來規劃自己所需的進修課程種類。若本科系或相關科系畢業生想以應徵助理的方式進入設計公司，工作動機、處理事情的靈活度、獨立思考與解決問題的能力，都是被重視的性格特質。

Point 1 **直接進入職場應徵助理職**

設計助理要輔助設計師執行相關工作，需具備細心與懂得與眾人溝通的能力，工作內容從設計師的資料分類保管、材料說明建檔、廠商聯絡方式、記錄工作時程、現場丈量、工地現場日報表等相關資料記錄，到協助將設計師草圖畫成正式平面圖或 3D 渲染圖，以及熟悉各縣市地方自治法規對室內裝修限制、進行相關建築案件申請程序等各種文書處理、繪圖與工地、跑件等靜動態內容，工作繁雜，卻是替成為設計師之路打下基礎，從這些細節一步步去理解室內設計各種相關層面，日後若自己開業，這些也是必備的基本知識。

實踐大學推廣教育班講師劉宜維表示，室內裝潢是業主人生僅次於買房的大筆支出，若是因丈量尺寸錯誤造成重新施工，都是金錢與時間的無謂耗損，因此助理的細心程度將是輔助設計師順利完工的重要關鍵，而助理時期學習如何與設計師、廠商溝通，也是為將來成為設計師後能夠與工班、業主之間有良好溝通建立經驗，千萬不要將執行工作當成打雜，想辦法發展所需能力，於工作上補足其他人不足，更能加速獨當一面的時程。

室內設計助理職能基準

職能基準代碼	CAP2171-003v2			
職能基準名稱 （擇一填寫）	職類			
	職業	室內設計助理		
所屬 類別	職類別	建築與營造 / 建築規劃設計	職類別代碼	CAP
	職業別	室內設計師	職業別代碼	2171
	行業別	專業、科學及技術服務業 / 室內設計業	行業別代碼	M7401
工作描述	協助室內設計人員繪製符合規範之設計圖說與裝修工地管理。			
基準級別	3			

主要職責	工作任務	工作產出	行為指標	職能級別	職能內涵 （K=knowledge 知識）	職能內涵 （S=skills 技能）
T1.協助確認業主需求	T1.1 整理與記錄業主需求	O1.1.1 訪談摘要單	P1.1.1 參與訪談，並記錄室內設計人員與業主之溝通內容。	3	K01 職場倫理 K02 職業安全衛生相關規範 K03 建築相關規範【註1】 K04 產業專業用語 K05 水電消防相關規範【註2】 K06 量測知識 K07 基礎圖學	S01 溝通協調能力
	T1.2 協助勘查現場及記錄	O1.2.1 現況圖	P1.2.1 記錄現場使用之建材及設備。 P1.2.2 丈量及記錄現場尺寸並拍照。 P1.2.3 蒐集所委託建物之相關規範文件【註3】。	3	K06 量測知識 K07 基礎圖學 K08 材料認識與應用	S01 溝通協調能力 S02 尺寸丈量 S03 設計圖繪製
T2 協助設計與監造	T2.1 協助完成設計圖及簡報	O2.1.1 設計圖說 O2.1.2 設計簡報 O2.1.3 建材表	P2.1.1 依設計人員指導，協助完成全套設計圖【註4】。 P2.1.2 依據設計圖說製作設計簡報及建材表【註5】。 P2.1.3 協助取得室內裝修施工所需文件。	3	K06 量測知識 K07 基礎圖學 K08 材料認識與應用 K09 裝修送審相關規範	S01 溝通協調能力 S03 設計圖繪製 S04 室內設計繪圖軟體應用 S05 簡報製作 S06 文書處理能力
	T2.2 協助確認工程材料		P2.2.1 依據設計圖說訪價。 P2.2.2 協助確認工程材料。 P2.2.3 協助進行各項工程發包作業。	3	K03 建築相關規範 K04 產業專業用語 K05 水電消防相關規範 K07 基礎圖學 K08 材料認識與應用	S01 溝通協調能力 S06 文書處理能力
	T2.3 協助工程監造與品質管控		P2.3.1 協助監督廠商按圖施工。 P2.3.2 協助管控施工品質與工程進度。	3	K02 職業安全衛生相關規範 K04 產業專業用語 K07 基礎圖學 K08 材料認識與應用	S01 溝通協調能力 S02 尺寸丈量
T3 協助驗收與結案	T3.1 行政庶務工作		P3.1.1 協助室內設計人員執行行政庶務工作。 P3.1.2 協助取得室內裝修合格證明。	3	K01 職場倫理 K02 職業安全衛生相關規範 K03 建築相關規範 K04 產業專業用語 K09 裝修送審相關規範	S01 溝通協調能力 S06 文書處理能力
	T3.2 驗收與結案	O3.2.1 工程驗收表	P3.2.1 協助完成驗收。 P3.2.2 協助完成結案建檔。	3	K07 基礎圖學 K08 材料認識與應用 K10 驗收程序	S01 溝通協調能力 S06 文書處理能力 S07 驗收程序執行能力

職能內涵（A=attitude 態度）
A01 親和力：對他人表現理解、友善、同理心、關心和禮貌，並能與不同背景的人發展及維持良好關係。
A02 主動積極：不需他人指示或要求能自動自發做事，面臨問題立即採取行動加以解決，且為達目標願意主動承擔額外責任。
A03 自我管理：設立定義明確且實際可行的個人目標；對於及時完成任務展現高度進取、努力、承諾及負責任的行為。
A04 持續學習：能夠展現自我提升的企圖心，利用且積極參與各種機會，學習任務所需的新知識和技能，並能有效應用在特定任務。
A05 謹慎細心：對於任務的執行過程，能謹慎考量及處理所有細節，精確地檢視每個程序，並持續對其保持高度關注。
A06 團隊意識：積極參與並支持團隊，能彼此鼓勵共同達成團隊目標。

室內設計人員職能基準

職能基準代碼		CAP2171-002v2			
職能基準名稱 （擇一填寫）	職類				
	職業	室內設計人員			
所屬 類別	職類別	建築與營造／建築規劃設計		職類別代碼	CAP
	職業別	室內設計師		職業別代碼	2171
	行業別	專業、科學及技術服務業／室內設計業		行業別代碼	M7401
工作描述		依據業主需求及經費預算進行室內空間之規劃設計、監督施工及完工驗收結案。			
基準級別		4			

主要職責	工作任務	工作產出	行為指標	職能 級別	職能內涵 （K=knowledge 知識）	職能內涵 （S=skills 技能）
T1 個案需 求溝通	T1.1 設計 委任	O1.1.1 設 計合約書	P1.1.1 對業主提案設計企劃、溝通設計需求，並 完成設計委任簽約。	4	K01 基礎圖學 K02 空間美學 K03 建築相關規範【註1】 K04 水電消防相關規範【註2】 K05 契約規範	S01 溝通協調能力 S02 文書處理能力 S03 簡報技巧 S04 空間規劃設計能力 S05 色彩搭配與應用 S06 設計圖繪製 S07 專案管理能力
	T1.2 空間 規劃	O1.2.1 室 內設計規 劃簡報	P1.2.1 整合業主需求並融合室內設計人員之設計 理念。 P1.2.2 依室內空間實際狀況，規劃符合法令規 範、機能及人因工學之動線與設備。	4	K01 基礎圖學 K02 空間美學 K03 建築相關規範 K04 水電消防相關規範 K06 量測知識 K07 人因工學 K08 水電空調常識	S01 溝通協調能力 S02 文書處理能力 S03 簡報技巧 S04 空間規劃設計能力
	T1.3 建材 及設備規 劃	O1.3.1 建 材表【註3】	P1.3.1 依據相關規範規劃各項建材、設備，並與 業主溝通。	4	K08 水電空調常識 K09 基礎木工 K10 材料認識 K11 五金零件常識 K12 力學結構概念	S01 溝通協調能力 S02 文書處理能力 S03 簡報技巧 S04 空間規劃設計能力
	T1.4 照明 設計及水 電	O1.4.1 照 明及水電 配置圖	P1.4.1 依採光及空間機能需求，設計照明設備。 P1.4.2 依空間機能及需求，規劃水電空調設備。	4	K04 水電消防相關規範 K08 水電空調常識 K13 照明原理	S04 空間規劃設計能力 S06 設計圖繪製
	T1.5 傢具 及色彩規 劃	O1.5.1 色 彩計畫書	P1.5.1 依業主需求提供色彩計畫。 P1.5.2 選用傢具與陳設，並與業主溝 通。	4	K07 人因工學 K14 色彩原理 K15 表現技法 K16 家飾設計	S04 空間規劃設計能力 S05 色彩搭配與應用 S06 設計圖繪製
T2 工程設 計規劃	T2.1 圖面 確認	O2.1.1 設 計與施工 圖說	P2.1.1 視業主需求繪製平面圖、3D 模擬圖初 稿。 P2.1.2 依業主預算，確認規劃設計。 P2.1.3 依據業主溝通及相關規劃，完成全套設計 圖【註4】。	4	K03 建築相關規範 K04 水電消防相關規範 K17 職業安全衛生相關規範 K18 政府採購規範 K19 職場倫理	S01 溝通協調能力 S04 空間規劃設計能力 S06 設計圖繪製 S08 室內設計繪圖軟體應用 S09 施工圖繪製

主要職責	工作任務	工作產出	行為指標	職能級別	職能內涵（K=knowledge 知識）	職能內涵（S=skills 技能）
			P2.1.4 繪製各項工程施工圖說及施工大樣圖。		K20 成本控制常識 K21 產業專業術語	
	T2.2 建材選用與工程估價	O2.2.1 材料清單及工程預算書 O2.2.2 工程合約	P2.2.1 聯絡各項工程協力廠商及訪價。 P2.2.2 各項工程預估施工費用。 P2.2.3 依據相關規範選用建材與設備，並與業主確認。 P2.2.4 完成工程委任及監造委任合約。 P2.2.5 進行各項工程發包作業。	4	K05 契約規範 K10 材料認識 K17 職業安全衛生相關規範 K18 政府採購規範 K19 職場倫理 K20 成本控制常識 K21 產業專業術語	S01 溝通協調能力 S10 規劃施工流程 S11 施工估價
	T2.3 裝修送審	O2.3.1 室內裝修許可文件	P2.3.1 報送地方主管建築機關或審查機構以申請審核圖說，並取得室內裝修施工許可文件。	4	K22 裝修送審相關規範	S01 溝通協調能力
T3 工程監造與驗收	T3.1 工程施作與品質管控		P3.1.1 依施工圖說，監督協力廠商按圖施工。 P3.1.2 監督施工品質及管控工程進度。	4	K01 基礎圖學 K03 建築相關規範 K04 水電消防相關規範 K06 量測知識 K17 職業安全衛生相關規範 K19 職場倫理 K23 顧客關係與管理 K24 風險管理	S07 專案管理能力 S09 施工圖繪製 S12 安全與環境維護 S13 危機應變能力 S14 風險控制管理能力 S15 品質導向
	T3.2 驗收與結案	O3.2.1 工程驗收表	P3.2.1 依設計施工圖說協助驗收。 P3.2.2 提供竣工圖說，監督施工單位依法報送竣工查驗，並取得室內裝修合格證明。	4	K22 裝修送審相關規範 K23 顧客關係與管理	S16 交屋與保固
			P3.2.3 完成室內設計結案。			

職能內涵（A=attitude 態度）

A01 親和力：對他人表現理解、友善、同理心、關心和禮貌，並能與不同背景的人發展及維持良好關係。
A02 持續學習：能夠展現自我提升的企圖心，利用且積極參與各種機會，學習任務所需的新知識與技能，並能有效應用在特定任務。
A03 謹慎細心：對於任務的執行過程，能謹慎考量及處理所有細節，精確地檢視每個程序，並持續對其保持高度關注。
A04 團隊意識：積極參與及支持團隊，能彼此鼓勵共同達成團隊目標。
A05 應對不確定性：當狀況不明或問題不夠具體的情況下，能在必要時採取行動，以有效釐清模糊不清的態勢。
A06 彈性：能夠敞開心胸，調整行為或工作方法以適應新資訊、變化的外在環境或突如其來的阻礙。
A07 壓力容忍：冷靜且有效地應對及處理高度緊張的情況或壓力，如緊迫的時間、不友善的人、各類突發事件及危急狀況，並能以適當的方式紓解自身壓力。

說明與補充事項

● **建議擔任此職類／職業之學歷／經驗／或能力條件：**
 • 具2年以上室內設計相關工作經驗。
 • 應具備建築物室內設計、建築物室內裝修工程管理證照。
● **其他補充說明：**
 • 【註1】建築相關規範：如建築法、建築物室內裝修管理辦法、建築物使用類組及變更使用辦法、建築技術規則、建築物無障礙設施設計規範等。
 • 【註2】水電消防相關規範：如用戶用電設備裝置規則、消防法、消防法施行細則、各類場所消防安全設備設置標準等。
 • 【註3】建材表：如磁磚、布、油漆、地毯、燈具、板材、鐵件、五金配件及石材等。
 • 【註4】全套設計圖：如平面配置圖、天花板圖、剖立面圖、施工大樣詳圖、水電空調配置圖、燈具配置圖、色彩計畫表及3D圖等。

資料來源＿勞動部職能發展應用平台

以課程多元性來看，學士後進修學分班課程多，但必須依照校方安排修習必修課程，選修課程則需依照校方既有排課內容為主，較無彈性。推廣教育班／職訓班與設計補習班會依照學員修習與市場需求，開立多元課程由學員自行決定學習項目。課程設計上，推廣教育班與學分班較為重視未來接軌的前瞻性，例如目前因氣候變遷逐漸受到重視的綠建築或 AI 智能家居，藉此協助學生了解未來設計發展方向的相關知識。

若從授課師資來看，進修學分班由大學老師授課，內容偏向學術理論，與實務面可能會存在落差；推廣教育班／職訓班與設計補習班，授課以有實務經驗的業師為主，能較貼近市場真正需求。費用上以設計補習班最高，且多以電腦製圖教學、證照考試班或軟裝課程為主，課程資源較少，業師比例亦不若大學學士後學分班或職訓／推廣教育班多。

各自優缺點

修業管道	費用友善度 以小時數計	師資 產業業師比	資源 以單位提供空間、設備以及異業合作及補助比	多元性及接續性 相關課程選擇及自由比	未來性 未來技術前瞻度
學士後進修 例：中國科技大學室內設計系 80 小時學分班	高 （費用低）	少量業師	多	多，但固定	中
職訓或推廣教育 例：職訓局營建管理職群／實踐大學推廣教育	中	多	多	多，可自由選擇	高
補習班	低 （費用高）	少	少	少，可自由選擇	低

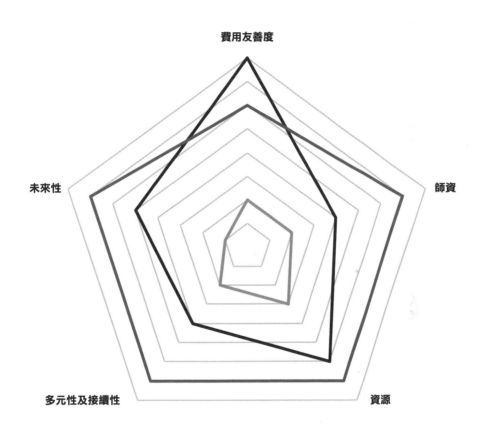

Part 2

基礎設計概念

/

室內設計是理性與感性相結合的領域，它關乎如何將空間變得更具吸引力、實用性和舒適性。對於想要在這個領域發展的人來說，深入學習室內設計基礎理論知識是不可或缺的。以下是一些關於如何進修室內設計基礎知識的建議。

Point 1 理論知識該如何進修？

1. 參與課程進修： 設計師李瑋甄分享，職訓局的課程有包含基礎的識圖、建材運用、相關法規、施工工法介紹及電腦繪圖包含 2D 及 3D 渲染圖的展示，以基本入門的設計原來教學，並不會太深入，且在職前訓練畢業前，與業界室內裝修公司配合實習，讓學生能參與實務上的觀摩及施作，對於尚未進入室內設計產業前的人，能夠嘗試並了解到實際上自己會用到哪些技能，未來再針對那些技能加以進修。

2. 買書自學： 除了可以在大學進修推廣部、補習班、職訓局等管道學習設計原理之外，設計師江尚烜認為，買書自學是大部分轉職或從零開始對室內設計最先接觸的管道，他認為美感與美學養成跟生活有密不可分的關係，多看展覽、書籍，經過旅遊拓展視野，自然而然就會形成美學、風格。

Point 2 了解色彩

人們進入空間中針對色彩的反應是相當直觀的，色彩整合也是室內設計的重點，設計師可以從材料色、塗料色、軟裝色思考空間用色，還能對照業主想要的氛圍搭配合適的顏色，並利用色彩濃淡創造差異，即使是同樣的顏色，在材料、塗料和軟裝上都會為空間帶來不同氛圍。

1. 認識材料色：材料色是指在天花、壁面、地板等大面積鋪排，所運用的木材、石材、磚材、水泥、金屬鐵件……等，材料本身的顏色。不同的材料原本就有不同的個性，一般來說，大眾認為木材、磚材等材料是質樸溫和的，石材、水泥和金屬鐵件等是現代理性的；同樣是深色，深色木質地板給人溫潤沉穩的意象，深色的金屬鐵件則有俐落都會的氣質。材料色的優點是貼近大自然用色、歷久耐看；但缺點是價格較高、更換不易，如果業主是過一段時間就想改變居住氛圍的人，建議設計師不要在空間選擇太多種材料，保留更多變換的彈性。

2. 認識塗料色：塗料色是將不同顏色的油漆或塗料，塗抹在天地壁面或是不同材質上，去改造整體空間面貌，塗料色彩不管是同色系、鄰近色或互補跳色，對改造整體空間面貌都有顯著效果，改造的成本也相對低。除了格局動線，也能以塗料色來引導視覺、改變人們對空間視覺感受的順序。現在塗料的選擇也很多元，除了色彩，也有不同展現方式及功能性可選擇，常見的像是特殊漆，能營造出自然材質或藝術感的牆面，黑板漆和磁性漆增加了互動性，激發生活場域的更多可能性。

3. 認識軟裝色：軟裝色彩的搭配，可以透過「對比、協調、混合」等方式來呈現色調的變化。其次是著重「軟裝質地」的差異，因為對應空間色調屬性，選擇織布、皮革、塑膠類的傢具、軟裝物件，都會在色澤層次上帶出不同的效果。當空間中整體天地壁色調建構好後，納入傢具、軟裝配置又是一門功課，為了避免出現空間色調的違和感，可以將空間裡已經出現的色彩元素拿來做選擇，提供視覺感受一致性地鋪排；另外多數人會以明亮的白色，或大地色作為空間基礎色，而把焦點色塊擺放在傢具軟裝的表現上，像是採用強烈的對比色、冷暖對比色以及不同肌理質地的物件，也能替空間製造亮點。

掌握配色基本原則

色彩決定空間整體感覺，亦有色彩情緒的心理效果。色彩中些微明暗層次或彩度鮮豔程度的變化，都會改變空間原本的面貌，使每種色彩都有其獨特個性。室內設計師只要掌握配色的基本原則，可以針對業主的生活需求，規劃出專屬於他的空間配色。

Point 3 **光線運用**

光線在室內設計中扮演著極其重要的角色。它不僅影響著空間的視覺效果，還對居住者的情感和生活品質產生深遠的影響。

1. 創造氛圍：光線可以透過不同的亮度、色溫和方向來營造不同的氛圍。溫暖而柔和的光線可以營造出溫馨和舒適的感覺，而明亮的光線則可增加活力和警覺性。因此，室內設計師需要考慮光線的性質，以創造符合空間用途與居住者需求的氛圍。

2. 運用自然光：自然光是最環保和質量最高的照明源之一。它不僅營造出溫暖而舒適的環境，還有助於節省能源。因此，在室內設計中，要善加利用自然光。這包括選擇適當的窗戶和窗簾，以及避免擋住自然光的障礙物。

3. 色溫與照度運用：色溫是指光波在不同能量下，人眼所能感受的顏色變化，用來表示光源光色的尺度，單位是 K。一般來說，空間中的色溫配置會維持在偏向 3500K 左右。暖色光的色溫在 3300K 以下，暖色光與白熾燈相近，2000K 上下的色溫則類似燭光，紅光成分較多，能讓人感受到溫暖、健康、舒適，比較適用於臥房等私領域。中性色溫界於 3300 ～ 5000K 之間，由於中性色的光線柔和，使人有愉快、舒適、安詳的感受，適用於公領域。照度是指被照單位面積上的光通量的流明數，單位是 Lux，若照度太高，可能導致太亮，而覺得刺眼不舒服；照度太低，則會顯得亮度不足使得眼睛疲勞；一個空間要達到讓人放鬆與紓壓的情境，要注意明暗對比不可過高，最亮處與最暗處的照度落差小於 3：1、整體平均照度勿超過 500Lux，建議值為 350Lux 以下，藉此與空間色彩達成平衡。

Point 4 　軟裝陳設

依據坪數小中大的原則，可依其坪效、機能實用性、展示功能來規劃空間，此時軟裝陳設的挑選，除了基本的使用功能外，還肩負營造氛圍的作用。

1. 傢具尺度和空間比例：設計師在挑選傢具前，應事先了解業主需求、收納習慣、設想動線，再布局平面設計圖。挑選傢具時，建議放在平面圖、立面圖上，採取 1：1 的比例對照。另外，傢具尺寸不能過大或過小，過大會影響使用功能或通行走道，過小則會讓空間變得空曠不飽滿。甚至，同樣面積的空間，依照業主需求會有不同的傢具配置，例如兩人居住，客廳可能是擺放一字型沙發，呈現靈動感；多人居住，則可能是一張主沙發組合幾個跳色小沙發，可以拆解，彈性更高。

2. 依季節選用傢飾材質：建材特性會影響視覺空間及實際觸感的溫度，如大理石、磁磚、鐵件，從視覺到觸感皆屬於冰涼系建材，容易帶來降溫效果；軟裝陳設材質的差別，如厚重的絨布與棉麻織品單品，亦會創造截然不同的溫度。依季節挑選不同的布藝材質，輕鬆達到換季效果，也可以直接根據當地環境特色，挑選易於保養維護並改善當地氣候的材質做搭配，帶來正向加分的居住體驗。設計師可以提供業主挑選傢飾原則，像是春天可以選用粉紅、粉藍、粉黃等粉嫩色系的印花、布飾；夏天可利用透明材質單品營造清涼感，避免使用過於暖色調的傢飾；秋天適合較為沉靜的色彩及手作質樸感布藝；冬天則能運用色彩與輕暖的材質來創造溫暖視覺。

3. 運用對比色與重疊法：空間色調定出來之後，就會影響傢具和傢飾布藝的搭配，這關乎日後空間的整體氛圍。布織品顏色選擇和空間主色相似，是要讓傢具、傢飾能融入空間不違和；若布織品為明度、彩度高的顏色，除了能突顯傢具、傢飾外，還能製造出對比效果。色彩配置應用的重疊技法，秘訣在於調配適當的色彩比例，相同色系應用於不同軟裝上，彼此能相互呼應讓視覺有連結，並製造色塊面積之間較大的落差感，創造層次鮮明的效果；對比色應用的訣竅則是將鮮豔的小面積色塊搭襯大面積低飽和色系，帶來活潑且不過於突兀的視覺。

常見傢具種類

	特色	空間運用重點
沙發	常見款式為雙人沙發、三人沙發、L 型沙發，可將雙人沙發與三人沙發組合成一套。另外，也會以扶手椅與沙發做搭配	客廳主要傢具之一，除了風格因素外，順暢的動線、空間的比例以及生活習慣，都必須考量進去
桌	桌子不外乎餐桌、書桌，材質的選擇與配置方式，都是餐廳整體氛圍營造的重要關鍵	餐桌、書桌可視空間風格做選擇，但尺寸大小也要考量，以免影響動線順暢
椅	在空間多擔任調度角色，但愈來愈多人以舒適與生活習慣做傢具的配置，因此不局限於使用範圍	各個空間皆適合，主要以自己的生活習慣與舒適性做選擇，同時也可當成餐椅、書椅使用
几	茶几或咖啡桌因應空間需求有多種變化，例如常見的套几，不用時可重疊收納，有些茶几下方設計抽屜櫃以便收納	茶几和邊几多配置在客廳，是客人來訪時，置放茶水點心的位置，或平時放遙控器等小物的桌面
櫃	不論是鞋櫃、衣櫃或書櫃，櫃子多是用來做居家收納功能，但也有人拿來當成展示用途，轉化收納功能變成美型展示	由於櫃體積龐大，所以在配置上最好考量尺寸大小以配合空間，以免影響餐廳動線
床	床由床架與床墊組成，是臥房最重要的傢具，應以舒適為首要選擇，接著再考慮風格搭配	床的擺放要特別注意與傢具間的適當距離，別因距離過近而充滿壓迫感，以致無法達到放鬆目的

＋ Notice！

從空間、傢具選擇色系，讓色調一致

軟裝設計應從大至小規劃，大面積空間定案、傢具挑選再來搭配傢飾。若希望整體空間一致協調，挑選軟裝應該將硬裝的顏色及材質一同比對，讓彼此沒有界限、具有連續感，進而調配兩者在每個空間搭配的層次。除了注重色彩與材質的對應，軟裝外型的選擇也可以相互呼應，舉凡來說，硬裝充滿幾何、弧形設計，挑選傢具傢飾時，如抱枕、燈飾、單椅等等，選擇相襯造型點綴，走進空間中，軟裝彷彿從硬裝設計自然延伸，成功創造一氣呵成之感。

插畫＿＿蔡靈毓

Point 5 培養空間概念

1. 了解空間尺寸：懷特室內設計總監林志隆指出，要對空間有概念，就必須從了解「尺寸」開始，對尺寸有了概念才能設計出合乎邏輯的動線，進而設計空間。他舉例，初接觸室內設計這個產業的對象，不管是想要踏入此產業的設計小白或是業主，一定對尺寸的概念很模糊，像是一張配置完成的平面圖，若對空間概念不夠，可能會覺得空間不夠滿，是否還可以再多設計一組櫃子？這時，通常把尺實際拿出來量測後，業主就可以理解，設計師畫圖、配置空間的思考脈絡。

2. 熟悉人體工學尺寸：對於初接觸室內設計者，設計師林志隆建議可以從熟悉各種人體工學的尺寸開始，像是桌面通常高度設定為 75 公分，椅子就是桌子的高度再減少 30 公分……等等。熟悉各種人體工學尺寸之後，就可以從居家空間切入，了解設計客廳、臥室、廚房這些機能空間的常規尺寸，如此一來，就能快速的從 2D 的圖面連結到實際 3D 的立體空間，有助於加深自己對空間的理解能力。

3. 多看、多聽、多問：室內設計是一個不斷變化的產業，設計師林志隆強調自己初入行的時候，是從「多看、多聽、多問」開始，這樣的學習態度讓他在跨領域發展的過程中不僅快速地培養了對於空間的概念，在執業的過程中，也能快速地吸收產業新知，轉化成自己的設計，為自己與顧客創造雙贏。

Point 6　掌握空間比例

要掌握空間的比例，可從兩方面切入，一是尺度比例、二是色彩的比例，了解尺寸與色彩的使用方式，才能在面對大小不同的場域時，規劃最適切的布局與動線。

1. 尺度比例：凡事都有最小值，從人體工學的角度出發思考，例如：玄關經常會有蹲下穿鞋、拿鞋的動作，走道寬度再加上門片開啟後的寬度，都必須考量進去，才能讓人出入門戶時，所有的動作不會感到侷促；廚房走道至少需要 90 公分，才能讓動線有可讓兩人錯身的空間。了解最小尺寸後，遇到其他空間就可以此為基準縮放尺度，從而理出動線安排布局。

2. 色彩控制在 3 種以內：色彩的運用也影響著空間所呈現的氛圍，透過掌控色彩的比例，可描繪出不同空間的調性，建議新手可把握「主色控制在 3 種以內」的原則，並利用天地壁等大面積背景色佔 60％、強調風格的主題色佔 30％，具有點綴與裝飾性質的少量局部色 10％，嘗試利用這樣的方式去理解空間，便可以發現大多數看起來和諧的空間，多由這樣的比例所構成。

將空間主色控制在 3 種以內。插畫＿蔡靈毓

一個案子從設計到落地,可說是從圖紙走到現實世界的過程,在設計產業中會出現的圖面,大致有手繪圖、2D 平面圖、3D 圖等。

1. 手繪圖:手繪圖通常用於設計的發想初期,或是在和業主溝通的時候,設計靈感稍縱即逝,許多設計師會用簡單的手稿留下紀錄,在賦予更多思考與細節,使圖紙轉化為設計;手稿另一種派上用場的時刻,就是在面對業主時,可透過簡單的圖解,幫助業主了解設計的細節,讓雙方的溝通更加順暢。

摩登雅舍室內設計總監汪忠錠相當擅長繪製手稿,讓業主馬上能看到想像中的空間。圖片提供__摩登雅舍室內設計

2. 2D 平面圖：2D 平面圖功能性十足，可以依據實際尺寸作圖，從而理出完整的平面布局與動線，並將業主所有的需求整合於圖紙上，此圖也會是施工時的依據。

2D 平面圖是室內設計最常見的平面圖。圖片提供＿懷特室內設計

3. 3D 立體圖： 3D 圖如同立體的模型，立體的圖面賦予設計空間感，有助於業主想像空間完成後的實際狀態，了解空間的真實樣貌，同時可模擬燈光配置的效果，加入軟裝、材質、顏色等元素，讓設計以更具象的方式呈現。

當 2D 平面圖確定後，部分設計公司會提供 3D 立體模擬圖，供業主參考完工後的實際模樣。圖片提供＿圖庫

Point 8 空間規劃和布局

談到空間規劃與布局，設計師林志隆表示除了基本的尺度拿捏之外，他也鼓勵學習者可以從業主的角度切入思考，不僅是將空間作塊狀的劃分，而是思考業主的生活型態，或是場域的屬性。空間類型大致分為居家空間與商業空間兩種，林志隆分享自己一開始創業時，是從一個辦公室的裝修案踏入室內設計產業，開設計公司後則從居家空間開始累積作品，之後也接下許多商業空間設計的專案，讓「懷特室內設計」這個品牌的發展更加全面化。

1. 住宅空間： 若是設計居家空間，就要了解業主平時的生活習慣，決定公私領域的大小與尺度，以豪宅為例，100 坪的空間若只規劃兩房，那廚房、臥室、更衣室……等空間的尺度就可以考慮隨之放大，滿足業主的生活需求，使百坪的空間既能滿足機能，又展現出大坪數的氣勢。居家空間是許多設計者初入門時會操作的空間類型，其設計必須全面性地思考房子的居住人口，以及不同家庭成員各自的需求，由於是永久的住家，設計時就必須考量實用度與方方面面的細節，在經過與業主密切的交流，透過反覆的溝通與確認，才能讓專案順利地推進，讓圖紙從平面落地，以具象的方式呈現。此外，像是插座的數量與位置，五金的選擇，必須為業主配置多大的收納櫃……等，都是在設計進行中必須確認的細節。

若是設計居家空間，就要了解業主平時的生活習慣，決定公私領域的大小與尺度。攝影＿沈仲達

2. 商業空間：若是設計餐飲商業空間，就必須思考商品型態、客單價、上菜方式，並思考進出貨動線與服務人員的送餐動線⋯⋯等，設計師林志隆指出，好的餐飲空間動線設計，能為業主省下人力成本，同時讓整體營運流程更順暢，甚至可以影響一家店的存亡。

商業空間與居家空間的設計節奏不同，商業空間強調設計、施工的速度，與視覺的張力，設計者必須快速洞悉品牌的理念與價值，提出與之相應的設計提案，同時也必須了解商品的定位與主力消費族群，才能利用空間設計發揮使品牌加分的效果。若是商業空間的設計只停留在美學層面，而沒有從品牌、營運者的角度出發設計，將無法發揮空間設計的真正價值。以餐飲空間為例，吸睛的打卡牆設計可強化品牌的風格與特色，檯面材質在選擇時則必須為業主考慮材質的耐久性，與是否容易清潔維護。林志隆表示，設計商業空間對於設計師而言，是個可以嘗試新材質與設計的機會。

若是商業空間的設計只停留在美學層面，而沒有從品牌、營運者的角度出發設計，將無法發揮空間設計的真正價值。
攝影＿ Amily

Point 9 尺度與人體工學考量

人體工學應用在室內設計領域裡是相當重要的一環，人在空間中做的動作，不管是「人與人」還是「物與人」都與尺寸有關，不論站立、行走、坐、臥……等行動，都需要有相對應的空間才能進行，若尺度拿捏不好，將會造成日後生活的不便。

1. 動線寬度：空間的布局以動線將空間串起，以便溝通整體的關係，以成人的肩寬 52 公分為例，所有的走道必須至少留有 70 ～ 90 公分，才不會讓空間顯得壓迫。

2. 依照業主體型微調：一般餐桌高度通常定為 75 公分，再減去 30 公分即為坐椅的高度；座椅後方若需行走，基本寬度應留有 45 ～ 50 公分，才不會造成通行障礙。現代設計的浴室中多會規劃獨立衛浴間，最小的基本尺寸為 90X90 公分，若希望可以舒適地活動雙手，則建議規劃 90X90 公分以上的尺寸。把握人體工學的基本尺寸與概念後，就可以依照業主實際的情況調整，如業主身材較為高大，檯面就可以比常規尺寸略高，方便業主使用時更加順手。

不論是行走坐臥，都需要有相對應的空間才能進行，若尺度拿捏不好，將會造成日後生活的不便。繪圖__ Joseph

繪圖是室內設計的基本功，基本分為手繪與電繪兩種，也是室內設計的共同語言。對設計師而言，手繪平面圖算是最基本的專業能力，其中牽涉空間、格局、動線的安排是否具有合理性？基地空間中存在著那些梁柱應如何避開？傢具與動線尺度是否合乎人體工學？尺寸的標示是否完整正確？以圖面為依據，工班才有施作的準則，設計師也能與業主溝通討論。

學習手繪平面圖、立面圖、剖面圖、透視圖⋯⋯等不同的製圖方式，能更精準地掌控空間的尺度，並進行規劃與安排，是成為設計師必須具備的基本能力。室內設計時常使用AutoCAD 繪製平面圖與立面圖，透過軟體輸入參數，能更貼近模擬實際空間的狀況，施工放樣更是仰賴圖紙上的數據，才能讓設計從 2D 的圖紙轉化為實體。

懷特室內設計總監林志隆分享，自己入行時是靠著自學摸索手繪與 AutoCAD，剛開始學習時，就是從模仿開始，以一個完整的圖面，試著自己操作軟體，依樣畫葫蘆，先要求自己能「刻出」一模一樣的圖紙，「刻」多了軟體操作自然上手，速度也跟著加快。資訊爆炸的時代，對於求知若渴的人，是幸福的，網路上有許多學習資源，能讓人以更容易的方式接觸有關室內設計繪圖的資訊，只要善用分析與搜尋的能力，就能為自己找到最合適的資源，加強繪圖的能力。

1. 如何學習、練習基礎軟體？

從 AutoCAD 開始學： 對於初學者而言，建議從 AutoCAD 開始摸索，AutoCAD 是由美國 Autodesk 開發的電腦輔助設計與繪圖軟體，廣泛用於繪製 2D、基本 3D 圖等工業設計，不管是在室內設計、建築方面或繪圖工程師都是相當方便及實用的工具軟體，具有有很好的相容性，加上大部分的繪圖軟體都可以導入 AutoCAD，可説是踏入業界的基本配備。

熟悉軟體的功能介面與工具列： 建議初學者先熟悉軟體的功能介面與工具列，深入了解不同工具的性質，再進一步熟悉操作指令，接著嘗試從簡單的圖面開始，練習繪製不同的物體，進而開始學習繪製空間，並套入不同的尺寸，讓自己熟悉軟體的操作，將腦海中的圖面一步步生成為平面圖或是立面圖。

利用網路資源學習：參加適合自己程度的線上課或是實體課，進一步加強自己對於繪圖軟體的掌握能力。多看、多聽、多練，就是加強自己能力的不二法門，先為自己裝載好基本的專業能力，才能在機會來臨時跨入室內設計產業，成為「圈內人」。

建議初學者從 AutoCAD 開始學習。圖片提供＿懷特室內設計

2. 掌握手繪能力

室內設計手稿在設計過程中扮演了重要的角色。手稿可以透過圖像的形式將設計概念清晰地呈現，讓顧客理解設計方向與風格，減少雙方的認知落差。此外，手稿能將抽象概念轉化成可視的內容，可更清楚地表達材料、色彩、傢具配置等設計重要的元素。懷特室內設計總監林志隆表示，手稿在設計的流程中，定位像是「交流工具」，可以圖紙為基礎，讓顧客、工班、廠商等室內設計協作團隊有效地溝通，並達到協作的效果。所有的設計都是經過不斷修改，而生成最後的模樣，手稿靈活度高，容易進行變更與試驗，可以更快速地檢驗方案是否可行，讓空間設計的進度順利地推進。此外，手稿生成後也能作為資料庫的文本，方便長期保留或是日後參考，許多設計師自成一格的設計手稿，也在社群上吸引了大批粉絲呢！

3. 2D 繪圖是入行基本能力

在室內設計業界，使用 2D 繪圖是入行必須具備的基本能力。2D 繪圖能以圖面將設計視覺化，利用繪圖軟體，將空間的布局、尺寸和元素配置以二維形式呈現，使設計概念不再停留在腦海中，而是以具象的方式，完整表達空間的尺度與配置，同時也是設計師、客戶，與相關協力團隊之間的共同語言。

除了熟悉繪圖軟體的介面與基本操作之外，建議設計新手學習時可參考室內設計裝修製圖規範（簡稱 CNS），了解關於尺寸單位、室內設計平面圖繪製順序、平面圖符號準則、室內設計製圖表現法……等相關內容，才能使畫出來的圖，讓人看懂並了解圖面所欲傳達的資訊。2D 繪圖可涵蓋概念平面圖、傢具平面圖、詳細平面圖、門窗平面圖、電器平面圖、管道平面圖……等，這些不同類型的 2D 平面圖通常根據項目的階段和需求進行選擇和使用。

Normal Bed
152*188

2D 繪圖能將設計視覺化。圖片提供＿懷特室內設計

4. 學習 3D 繪圖

室內設計產業演進至今，3D 繪圖軟體已經成為不可或缺的工具，為設計師們帶來了無限的創意和可能性，業界近年來最常使用的 3D 建模軟體 SketchUp 以簡潔的工具與直觀的操作模式，成為設計師愛用的造型設計工具。3D 繪圖軟體幫助設計師將設計概念從 2D 的圖紙，以三維的方式呈現空間具體、真實的樣貌。以 SketchUp 為例，在操作軟體時可輸入尺寸，並加入軟裝與材料使用所呈現的視覺效果，使設計生動而具象，對於業主而言，可以更容易理解設計理念，在一個設計案推進的過程中，有助於更快地確認雙方的想法，以便進行調整，減少誤差，使合作過程更加愉快。3D 繪圖軟體能夠提供不同角度和視角的預覽，呈現更多設計的細節，甚至可以依據不同的對象，針對設計的特點加強呈現，生動地傳達設計的意圖，進一步獲得業主或是合作對象的認同。

3D 繪圖軟體已成為室內設計領域不可或缺的工具。圖片提供＿圖庫

5. 該如何精進繪圖技巧？

不管學習任何事物，練習與實踐才能通往成功的道路。對於初學者而言，學習基礎知識是關鍵。首先必須了解平面圖、立面圖、透視、比例、色彩和材料……等基本概念；接著就可以嘗試使用 AutoCAD、SketchUp 等繪圖軟體，從「模仿」開始，先練習畫出與模板相同的圖面，熟悉使用功能，長久的累積就能練就繪圖的速度，提升自己工作上的專業度。此外，多看、多聽，也是精進自己繪圖技能的方式，觀察與研究周遭的生活，或是看其他設計師的作品，並透過觀察不同的空間、建築風格、繪圖風格，學習到不同的技巧與創意。將所觀察到的優點與細節，進行分析並從模仿開始，對提升自己的繪圖技巧有絕對的幫助。最後，他人的反饋也是在學習路上的重要助力，從別人的建議中學習，進而調整並改進自己的作品，是精進繪圖技巧的不二法門。

👤 Experience　前輩經驗談

設計師江尚烜建議，在剛接觸室內設計產業圖面資源不易取得，要取得一張有標示尺寸的平面圖，其實可以自己著手練習。舉例來說，先去丈量自己現在居住的環境並且用 SketchUp 長出模型，再以學習到的 3D 繪圖軟體貼附材質渲染，如此一來，還能增加作品集裡的內容。先求對於繪圖軟體指令熟悉程度，再求速度，後續開始練習在限制時間內從丈量到完成一張平面圖、3D 渲染圖，透過大量練習，繪製圖面的操作能力一定會有所提升。

Part 3

基礎建材解析

/

建材的選擇不僅在於外觀，還涉及功能和耐久性，不同的空間需要不同類型的建材，透過了解各種建材的特性，設計師可以更有意識地挑選材料，依照設計風格與空間呈現質感，滿足客戶需求，並能在預算範圍內完成設計專案。

Point 1
石材

石材，是一種堅硬的、不腐朽的，並不受時間影響的材質，用作於室內地板是最適合不過了。一般家中最常使用的石材包含大理石、花崗石、板岩、文化石以及抿石子，這些建材各異其趣。大理石與生俱來的雍容氣質，經常成為空間中的主角；而花崗石的硬實，保留了建築的古老風貌。板岩本身就是個天然的藝術品，具有令人驚豔的特殊紋路。抿石子所造成的特殊效果，無論是運用在現代空間或是自然休閒風格，甚至與禪風皆十分適切。

攝影＿ Yvonne

常用工法

	硬底施工法	乾式施工法	乾掛施工法	半濕式施工法	洗石／抿石施工法
特性	在牆面貼覆石材的工法，先以水泥砂漿打底，再貼上石材。相當注重打底的平整度，打底不平，石材的完成面也無法平整	使用澳洲膠或AB膠黏合，施作區域需平整，基底多半為木作牆面或檯面	利用鋼件與掛件將石材固定於牆面，無須使用水泥砂漿，施工現場相對較為乾淨	半濕式或稱為大理石施工法，是大面積石材最常使用的地板施作方式	混合大小不一的石料，再加入水泥砂漿，可鋪於牆面或地面，形成深刻紋理的表面，早期建築經常可見
適用情境	多使用於牆面	可用於牆面、檯面、吧檯等	石材較重、外牆吊掛等需要加強安全的情況	使用於地面，除了石材，大面積的磚材也會使用	用於外牆、步道、衛浴等
優點	貼覆的平整度較佳	1. 施工快速 2. 價格經濟實惠	1. 安全性高 2. 不易脫落	半濕式工法的附著性高，事後較不易有地面澎起的問題	施工快速
缺點	較容易產生白華的情形	膠劑過久未貼覆就會乾硬，需盡快貼合	價格較高	施工速度較慢	若施工不慎，沖洗下的泥漿水會堵塞水管，甚至無法使用

※ 本書記載之工法會依現場施工情境而異。

常見工法 1. 硬底施工法

硬底施工法或是軟底施工法，是用水泥砂漿或益膠泥作為接著劑，將石材貼覆於牆面或地坪。硬底施工需事先做好打底，平整度夠高，才能貼得漂亮。打底完後，需在石材和牆面佈水泥砂漿，早期是依一定比例混和水泥砂漿，並要選用低鹼水泥以及沒有黏土質的乾爽河砂，否則日後會出現膨脹、吐鹼與脫落的問題；同時需等待一定時間，黏合力才足夠，為了讓黏合力提升，研發出加入樹脂的水泥砂漿，也就是所謂的益膠泥。由於使用的水泥砂漿或益膠泥都有含水，建議石材需預先施作 5 道或 6 道的防水塗層，避免產生白華的情形。

📇 **施工順序 Step**

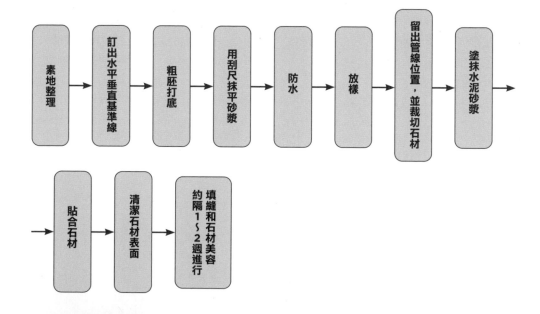

素地整理 → 訂出水平垂直基準線 → 粗胚打底 → 用刮尺抹平砂漿 → 防水 → 放樣 → 留出管線位置，並裁切石材 → 塗抹水泥砂漿 → 貼合石材 → 清潔石材表面 → 填縫和石材美容約隔 1～2 週進行

➕ **Notice！**

尺寸沒量對，裁錯難挽救

由於石材多有對花的設計，無替代石材可換因此事前的測量和標示必須非常精準，以免裁錯位置此外，益膠泥的厚度不可太厚或太薄，太厚會讓石材過凸，太薄則會形成凹陷，造成整體牆面不平整。

常見工法 2. 乾式施工法

乾式施工的作法則是以澳洲膠、AB 膠等黏合，可施作於水泥面、木質，甚至金屬面等底材。無須摻水的作法，有別於以往水泥砂飛揚佈滿現場，不僅能保持施工現場的乾淨，還能加速後續的施工，隔天即可填縫，縮短需等待水分乾燥的空窗期。要注意的是，乾式施工僅能施作於牆面、檯面等區域，不可用於地面。底材若是水泥面、金屬面則需事先打毛，增加石材與底材的抓握力量，防止石材重量過重，膠劑無法貼合。

➕ **施工順序 Step**

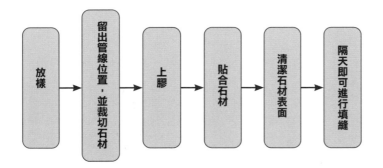

放樣 → 留出管線位置，並裁切石材 → 上膠 → 貼合石材 → 清潔石材表面 → 隔天即可進行填縫

➕ **Notice！**

接著劑需適量，避免空心

貼覆壓合石材時，點狀的接著劑會散開，石材背面就會佈滿接著劑，與牆面緊密接合。若是膠劑填得太少，石材與牆面可能會有空隙，降低黏著力。

常見工法 3. 乾掛施工法

與以往傳統使用水泥砂漿貼覆石材不同，乾掛施工法是改以金屬掛件、螺絲將石材固定，安全性高，有效改善水泥砂漿因地震、熱漲冷縮等造成掉落的危險，適合用在外牆石材。而室內部分，若施作的區域高度較高且面積大，或是選用石皮等重量較重的材質，為了安全起見，通常也會改以乾掛施工的方式進行。乾掛施工也能降低白華產生的情況，施工成本雖然較硬底工法高，但能縮短整體的施工期，做完後隔天即可填縫。若施作面為 RC 牆，結構硬實足以承受石材的重量，會直接將鎖件鎖於牆面上。但若是木作牆、陶粒牆等輕隔間，為了避免牆面承重力不足，較謹慎的作法可於外側另立金屬骨架，利用金屬骨架作為支撐，缺點是需留深度施作，相對會縮減室內的空間。

🔲 **施工順序 Step**

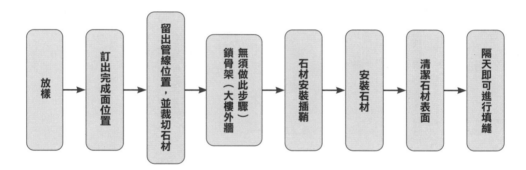

放樣 → 訂出完成面位置 → 留出管線位置，並裁切石材 → 鎖骨架（大樓外牆）無須做此步驟 → 石材安裝插銷 → 安裝石材 → 清潔石材表面 → 隔天即可進行填縫

🔲 **Notice！**

輕隔間或特殊造型，建議立骨架

若施作區域為木作牆等輕隔間或是特殊造型設計，通常建議另立骨架作為支撐，安全性較高。

常見工法 4. 半濕式施工法

半濕式施工法，俗稱大理石施工法，主要用於地面。相較於軟底濕式施工需事先將水和水泥砂混合，半濕式工法是以乾拌水泥砂先鋪底，再淋上土膏水，讓水和水泥砂產生化學作用。由於石材較為厚重，一次施作一片，水泥砂厚度建議需鋪設 4cm 以上，石材鋪上時才不會造成沉陷，且水泥砂的厚度可用來調整石材完成面的高低，比起軟底濕式施工較為方便。施作時需要在地面灑上水泥水，因此事前需先做好防水，避免往下滲漏，造成漏水。除了石材，60×60cm 以上的大面積磁磚也多半使用半濕式施工法施作。

➕ 施工順序 Step

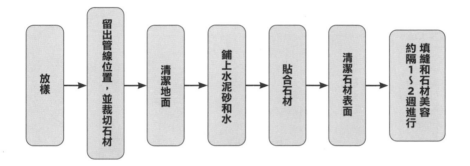

放樣 → 留出管線位置，並裁切石材 → 清潔地面 → 鋪上水泥砂和水 → 貼合石材 → 清潔石材表面 → 填縫和石材美容約隔 1～2 週進行

➕ Notice !

水泥砂和水分開鋪設

半濕式工法與軟底濕式工法最大的不同點就在於水泥砂和水是分開鋪設的，並非事先攪拌，較方便調整位置。

常見工法 5. 抿石／洗石／斬石／磨石工法

抿石、洗石、斬石和磨石，是利用水泥砂漿拌入等徑不一的石粒，經過不同的加工後展現出佈滿天然石材的粗獷效果。這兩種的工法大致相同，需在 RC 牆面打粗底，若是平滑的牆面則需打毛，後續的水泥石粒才能抓住附著，一次可施作的面積較大。但水泥易乾，需由多位師傅同時塗抹攪拌好的水泥石粒，每個施作區域之間可用木條或鐵條區隔，作為伸縮縫。等待水泥乾燥後，用高壓水柱沖洗多餘水泥的作法稱為洗石子，施工較快，但石粒最容易脫落；而抿石子則用海綿擦拭表面水泥，表面摸起來較圓潤，質感也較精緻。斬石子，是利用鑿刀切除水泥硬塊，較為費工，但最能呈現抿石和洗石的施工會受到天氣影響，室外下雨天時不能施工，水泥會被沖刷掉。夏季七、八月的施工品質會稍受影響，水泥表面乾得快、裡面卻還未乾透，因此容易產生細小裂痕。

＋ 施工順序 Step

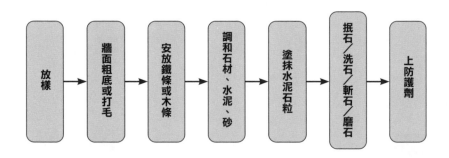

＋ Notice！

施工需快速，否則表面水泥難清理

施工時必須多個師傅同時配合，同時進行鋪設與檢查動作。塑型時間尤為要領，須等待混凝土稍吸水後才能進行，太快塑型會讓石子剝落，太慢則表面乾燥（俗稱臭乾），表面水泥清洗不掉，則必須用強酸強鹼才能洗淨，相當麻煩。

常見石材 1. 大理石

｜適用區域｜ 住家、商空適用，應避免用於濕區
｜適用工法｜ 硬底施工法、乾式施工法、乾掛施工法、半濕式施工法

大理石主要為沉積作用所造成的石材，一層層的堆積會在石材表面形成石英脈，因此花色都是獨一無二。比起經過火成變質的花崗石，大理石的耐候度和硬度都不及花崗石，容易在石英脈處脆裂，同時石英脈分布越大，越容易裂，搬運時要小心注意。但實際上大理石還是比磁磚的硬度高，適合用在地、壁面。要注意的是，大理石本身有毛細孔，若是有水氣滲入，經過化學變化後容易在表面形成漬斑，淺色大理石尤其明顯，建議施工前先施作防水處理，以 6 面為佳。一般來說，深色的大理石較淺色大理石堅硬，吸水率相對較低，再加上深色的底色，防汙效果較淺色系顯著。

常見石材 2. 花崗石

｜適用區域｜ 住家、商空適用
｜適用工法｜ 硬底施工法、乾式施工法、乾掛施工法、半濕式施工法

火成變質的花崗石內部礦物的顆粒結合緊密，毛細孔較少，因此不易有水氣滲入，再加上硬度較高，具有耐候的特質，適合作為戶外建材。因為經過岩漿冷凝作用，花紋多為顆粒狀，變化較為單調，多半是建築物的外牆或是人行道地面；若是在室內，則適合用在衛浴的洗手檯面等潮濕的區域或是樓梯踏面，發揮耐磨損、耐潮的優質特性。而花崗石表面可經過化學藥劑施作燒製、復古面，甚至研磨成亮面等各種表面效果，在濕區地面則可選用燒面或復古面等，摩擦力相對較大。花崗石的產地多元，目前主要來源為南非與大陸等國。

常見石材 3. 板岩

｜適用區域｜ 住家、商空適用
｜適用工法｜ 硬底施工法、乾式施工法

板岩的結構緊密、抗壓性強、不易風化、甚至有耐火耐寒的優點，早期原住民的石板屋都是使用板岩蓋成的。由於板岩的表面粗糙，本身含有雲母一類的礦物，容易裂開成為平行的板狀裂片，厚度不一，再加上高吸水率和高揮發的特性，除了用於牆面裝飾，也很適合

在衛浴空間、戶外庭園等使用，要注意的是易裂的特性不適合用在地面踩踏。板岩的天然石質紋理散發出自然樸實的氛圍，展現度假的休閒風格，被廣泛運用在園林造景、庭院裝飾等。

常見石材 4. 洞石

｜適用區域｜ 住家、商空適用
｜適用工法｜ 硬底施工法、乾式施工法

洞石又稱石灰華石，為富含碳酸鈣的泉水下所沉積而成的。在沉澱積累的過程中，當二氧化碳釋出時，而在表面形成孔洞。因此，天然洞石的毛細孔較大，易吸收水氣，若遇到內部的鐵、鈣成分後，較易形成生鏽或白華現象，在保養上需耐心照顧。一般常見的洞石多為米黃色系，若成分中參雜其他礦物成分，則會形成暗紅、深棕或灰色洞石，其質感溫厚，紋理特殊，能展現人文的歷史感。基於質地較軟、毛細孔大的緣故，較難清理，通常不會作為地板使用，多半用於建築或室內牆面。

常見石材 5. 抿石子／洗石子／斬石子／磨石子

｜適用區域｜ 住家、商空適用
｜適用工法｜ 抿石、洗石、斬石、磨石工法

不論是抿石子或是洗石子，材料都相同，僅在最後的施工步驟略有不同等。外觀可依照不同的石頭種類、大小和色澤，形成相異的風格，顆粒較小的石頭感覺較為細緻簡約，大顆粒的則呈現粗獷感受。使用材質一般可分為天然石、琉璃與寶石三類，單價由低到高依序為天然石、琉璃、寶石。琉璃和寶石能展現貴氣質感，天然石則有樸實風味。依照空間屬性與呈現美感挑選不同材質或粒徑，若想呈現細緻的效果、水泥露面看來較少，建議選擇 7mm 左右的粒徑；若要粗獷點，則可選擇 1.2 分的粒徑（1 分約為 3mm）。琉璃材質盡量不要施作於室外，下雨容易濕滑，且室外建議挑選粒徑較大者，止滑效果較好。

磚材

磚材，常被用來當作壁磚、地磚來使用，較難成為空間的主角，卻是空間裡不可或缺的基礎元素。近年來，透過燒製技術的逐漸提升，再加上大眾對居住環境與設計感的要求，開始在原本蒼白的磁磚表面上玩起創意遊戲，仿木紋、金屬或石材紋路是最基本的設計。而將藝術家的圖騰直接彩繪在壁面上，是最令人驚豔的空間表情，磁磚從原本的空間配角，一躍成為舞台中的主角。

攝影＿Yvonne

常用工法

	硬底施工法	軟底施工法
特性	為常見的施工方式，牆面貼磚一定是採用此工法，先以水泥砂漿打底再貼磚，打底前的放樣相當重要	屬於地面貼磚的施工方式，無須打底，直接將調好的水泥砂漿鋪平，便開始貼覆磁磚，無須等待水泥養護陰乾的時間
適用情境	磁磚尺寸小於 50×50cm	軟底濕式：30×30cm、50×50cm 的磁磚 軟底乾式：60×60cm 的磁磚
優點	磁磚較易附著且平整度佳	施作速度快
缺點	1. 價格較高 2. 施作時間較長	1. 附著力略差，易發生膨共現象 2. 師傅的平整度調整技術要求很高

※ 本書記載之工法會依現場施工情境而異。

常見工法 1. 硬底施工法

硬底施工法是最標準的磁磚施工法，壁磚施作只能用硬底施工，因為垂直的牆面無法附著半乾濕的水泥砂漿，地磚則是小於 50×50cm 的磁磚才會使用此工法。施作流程是先測量出水平基準線，再用水泥砂漿以鏝刀抹平打底，等全然乾燥之後進行防水，再繼續等待乾燥就能以黏著劑或水泥漿將磁磚黏貼上去，硬底施工最重要的是放樣要非常準確，過程中至少會經過 3 次的確認，才能讓後續的打底平整，如果這兩個步驟沒有確實執行，最終會影響牆面、地面的平整度，而黏貼的時候，必須在磁磚背面和粗面打底層皆均勻塗抹黏著劑，避免產生空心的情況。

➕ 施工順序 Step

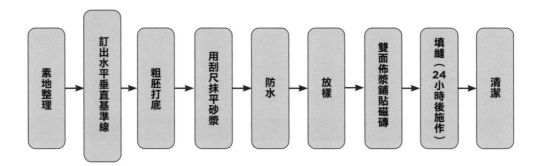

素地整理 → 訂出水平垂直基準線 → 粗胚打底 → 用刮尺抹平砂漿 → 防水 → 放樣 → 雙面佈漿鋪貼磁磚 → 填縫（24 小時後施作）→ 清潔

➕ Notice !

打底要一面一面進行，避免產生初凝現象

塗抹水泥砂漿時，應以一個面為一個單位，否則師傅用刮尺整平水泥砂漿的時候，可能會刮不動或是造成底層塊狀剝落，水泥砂漿失去可塑性，影響牆面的正確基準與平整性。

常見工法 2. 軟底施工法

軟底施工和硬底施工最大的差異就是不用等待養護乾燥的過程，就可以直接貼磚，是目前地坪最常見的工法，並又區分濕式和半濕式兩種，差別在於有無加水，等泥漿均勻鋪平之後、乾燥到一定的程度就可以施作打底，所以不用像硬底施工必須等打底乾燥才能進行貼磚，但也因為沒有一個基礎的打底層，因此做完的平整度會比硬底差，優點是施作時間快速。

施工順序 Step

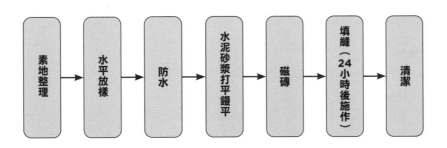

Notice！

攪拌不均勻，膨共機率高

軟底濕式施工的水泥砂必須加水攪拌，加了水的水泥砂漿強度較高，但通常工地現場攪拌容易發生不均勻的情況，一旦水泥砂漿沒有拌勻，後續貼磚膨共的機率就會比較高。

常見磚材 1. 陶磚

｜適用區域｜ 地面、壁面
｜適用工法｜ 軟底施工、夯實工法（麵包磚、壓模磚）、砌磚施工法（清水磚、火頭磚）

陶磚的主要成分是陶土，再依照加入不同物質黏著，製作出不同的硬度與色調，目前概分為清水磚、火頭磚、麵包磚、陶土二丁掛等等，其中清水磚、火頭磚透過與 LOFT 風潮的結合，近來大量被運用於裸露的砌磚牆面。由於取材天然、毛孔多，因此陶磚的透氣性佳，屬於會呼吸的建材，容易吸排水、利於揮發，也具備調節溫度、隔熱耐磨、耐酸鹼等特性。

常見磚材 2. 石英磚

｜適用區域｜ 地面、壁面
｜適用工法｜ 大理石施工、半乾式施工

磁磚材質可分為陶質、石質、瓷質三種，瓷質磁磚即一般俗稱的石英磚，因為製作成分有一定比例的石英，因此具有堅硬、耐磨的功效，吸水率大約在1% 以下，可適用於每個空間。當石英磚經過機器研磨拋光後則成為大眾熟知的拋光石英磚，一般居家最常使用的地板材質，除了耐用止滑，其顏色與紋路又與石材相仿，卻相對石材更為平價，因而深受歡迎。

常見磚材 3. 玻璃磚

｜適用區域｜ 壁面、檯面
｜適用工法｜ 十字縫立磚法

玻璃磚分為透心、實心兩種，皆具有晶瑩的透光感，多半運用在需要引光的隔間或是局部牆面，對於空間、建築來說，是極佳的透光材質，光線穿透折射可帶來純淨的光感，堆砌作為隔間或是局部牆面使用，亦不會造成壓迫與沉重感，加上透明玻璃磚更具有多款花紋可供選擇，立體格紋、水波紋等等，比起磚牆更具美觀與獨特性，表面光滑也很好清潔。除了採光之外，玻璃磚也具有防水、些微隔音的效果。

木材

依照製成手法和樹種，可分成實木、集層材、特殊樹材和二手木。其中實木以整塊原木裁切，最能完整呈現木質質感；集層材經過各類木種壓縮加工，另成一副嶄新的面貌；除了原木之外，人們也開始尋找替代建材，能夠取代日漸耗竭的森林資源。其中生長快速的竹子和具有柔韌特性的軟木塞，就成了現今的新寵兒。另外，基於永續環保的觀念，利用價格便宜的二手木，回收再造使木料美麗變身，讓木材的生命能延續不絕。

攝影__ Yvonne

常用工法

	木天花	木地板	木作櫃
特性	天花的作用大多是為了修飾管線及設備，天花高度訂定須從可完全隱藏做考量，但由於原始 RC 天花不夠平整，因此骨架須進行水平修整，此一動作將影響後續面材施作，與完成面視覺美感，應確實執行	鋪設木地板前，要先確認原始地板狀態，其平整度與地板原始材質，會影響施工方式的選擇；施工過程中，應鋪設防潮墊，可避免建材與地面直接磨擦，而發出噪音	木作櫃是由板材及各種五金零件所組成，因此不論是層板的鑽孔或者滑軌裝設位置，都須在事前做好規劃與計算，如此才能正確且快速地進行組裝
適用情境	天花不夠平整，利用天花修水平，同時達到美觀功能	希望藉由木地板溫潤質感，增添居家溫馨氛圍	須製作櫃體增添收納空間，或以開放櫃取代隔間，強調通透感

	木天花	木地板	木作櫃
優點	可平整修飾裸露天花，並隱藏管線、設備以及空間梁柱等，有美化居家空間美感效果	不同於踩踏在磁磚或混凝土地板的冰冷感，木地板能提供觸感與視覺上的溫暖感受	增加收納的同時，亦可作為隔間功用
缺點	若想製作不規則造型，難度、造價偏高，工作天數也會拉長	時間一久或施工不確實，踩踏時容易出現聲音	板材載重力不足，收納層板易發生下垂狀況

※ 本書記載之工法會依現場施工情境而異。

⊞ Notice！

間距過大，天花出現波浪

有時為了施工快速或節省角料，會將橫角料間距拉大，但間距過寬板材
會因自身重量而產生下垂，天花也因此出現波浪狀。

常見木材 1. 木心板

｜適用區域｜ 客廳、餐廳、臥房
｜適用工法｜ 木作櫃

木心板為上下外層為約 0.5mm 的合板，中間由木條拼接而成，且根據中間拼接木條木種的不同，其堅固程度也有落差，一般市面上可大致分為麻六甲及柳安芯兩大類。木心板主要構成為實木，耐重力佳、結構扎實，五金接合處不易損壞，具有不易變形之優點；雖然過去木心板最為人詬病的地方，在於中央木條接著劑甲醛含量較高，但近期因環保要求相對嚴格，且經政府規範，較無此問題。

攝影＿＿Yvonne

常見木材 2. 木夾板

｜適用區域｜ 客廳、餐廳、臥房
｜適用工法｜ 木天花、木作櫃

夾板一般是由奇數薄木板堆疊壓製而成，過程中木片會依不同紋理方向做堆疊，藉此增加承載耐重、緊實密度以及支撐力，根據其堆疊厚度，夾板也有厚薄之分，可根據需求選擇不同厚度之夾板。一般夾板大多用來作為底板，之後會再以面材做修飾，如：貼上木皮、印花 PVC 皮紙等，但近來居家風格追求簡單、不過多修飾，因此可再塗一層保護膜後直接使用。

常見木材 3. 木皮板

| 適用區域 | 客廳、餐廳、臥房
| 適用工法 | 天花、木作櫃

所謂木皮板是指在夾板貼上一層實木皮，一般木皮板約在一分左右，由於表面為實木皮，因此和一般的貼皮比起來，更具原木質感，經常被運用作為修飾面材，其中尤其以櫃體運用最為普遍，不只可美化櫃體，也可呈現木質原始紋路，若希望讓居家空間更具自然感受，也可將木皮作為天花面材，藉此營造木感居家特有的溫馨感。

常見木材 4. 企口板

| 適用區域 | 客廳、餐廳、臥房
| 適用工法 | 天花

企口板其特色為板材多呈細長型，在兩側有一凸一凹接口，由於企口板拼接完成面會有裝飾效果的溝槽線條，因此常用於牆面或天花的面材修飾，不只可整面鋪貼，也可作為腰牆為空間帶來變化，鄉村風居家空間經常可見。企口板材質除了實木外，若想用於潮濕區域，也有塑膠材質可供選擇。

常見木材 5. 角材

| 適用區域 | 客廳、餐廳、臥房
| 適用工法 | 天花、木地板、木作櫃

室內裝修基本建材，用來作為製作結構體內部主要材料，大致上可分為：實木角材、集層角材、塑膠角材，實木角材多以柳安木、松木製成，材料為原木未經加工容易有蛀蟲與彎曲問題，集層角材為堆疊壓製木片合成，重量較輕且筆直，製成之骨架可讓天花、木作完成面較為平整，也是目前普遍使用的角材；防水塑膠角材則大多使用於室外或易產生水氣的區域；市面上常見防火、防腐、防蟲角材，則是將原木角材進行藥水浸泡後，使其成為具備防火、防腐等功能的角材。

+ Notice !

因應不同區域挑選使用角材

居家裝修時，角材運用相當頻繁，因應不同區域使用的角材尺寸也略有不同，角材大致上可分為 12 尺（360cm）、8 尺（240cm），常用角材寬度尺寸為 1.2×1 吋及 1.8×1.2 吋，除了依施工需求做挑選外，也應確認施工現場是否便於搬運，避免過長造成搬運困難。

水泥

水泥可說是當今最重要的建築材料之一，主要由添加物（膠凝材料）、骨料（砂石）及水所組成，調整成分比例及添加物調整其特性後，可用於各類環境的建築，大家常聽到的「清水模建築」就是一例。除了架構建築主體外，室內也運用水泥施作，一般的水泥粉光就是以1：3水泥沙混合，早期裝潢經常看到水泥粉光地坪。雖然現今大多以磁磚鋪設，但水泥的質地，以及不均勻的表面色澤，仍擄獲不少人的心。

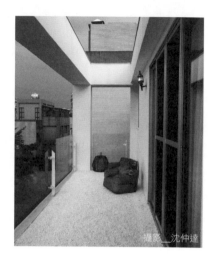

攝影＿沈仲達

常用工法

	水泥粉光	後製清水模	磐多魔
特性	最基礎的水泥裝飾工法，以水泥砂漿為主原料，受原料品質、師傅經驗和施工手法影響，呈現差異較大	屬於清水模的修飾工程，以混凝土混合其他添加物製成，可適用於室內／外各項天、壁材	以無收縮水泥為基礎之建材，硬度與抗裂性更高，並可調入色粉創造豐富色彩
適用情境	Loft、工業風等風格空間之地坪與壁面裝飾	NG清水模面修補作業、清水模的保養維護、室內外清水模風格呈現	小坪數、空間造型不規則的畸零空間

	水泥粉光	後製清水模	磐多魔
優點	無接縫、可塑性高、保暖性佳，因紋路及色澤不同，有著難以取代的手工美感與質樸風格	高度擬清水模質感，但不會失敗；施工前，可打樣確定風格及色澤，較真實清水模便宜輕巧	無接縫、好清理、不起砂、色彩選擇多元化、具有防火性
缺點	使用日久會有變色、易裂和起砂等問題	易碎，不適合用在地面；相較真實的清水模仍沒有那麼「活」	有氣孔、易吃色、造價高昂

※ 本書記載之工法會依現場施工情境而異。

常見水泥 1. 水泥粉光

｜適用區域｜ 客廳、餐廳地坪、立面
｜適用工法｜ 水泥粉光地坪、壁面

水泥粉光地坪是由水泥、骨料、添加物等材質依需求比例混合，為早期常見的裝潢地坪。且水泥粉光會因施作時材料的品質、環境溫濕度及人工經驗等因素，而呈現深淺不一的色澤、雲朵紋路。然而，看似簡單的水泥粉光地板，仕完工後因熟化環境及收縮等自然因素，會容易有粉塵出現，也就是俗稱的「起砂」，建議可在水泥粉光地板上鋪一層 EPOXY（環亞樹脂）或者使用撥水漆，在清理時不會受到影響，但是 EPOXY 在施工上亦有難度，厚度不一時容易出現深淺顏色的差異性。除了起砂之外，水泥粉光最為人所知的缺點，日久容易有龜裂的問題。雖說這肇因於水泥基本特性，但以目前技術是可被控制且克服。

常見水泥 2. 自平水泥

｜適用區域｜ 地面（需考慮洩水問題）
｜適用工法｜ 水泥風格地坪呈現，或作粗胚打底的替代

自平水泥，又稱自流平水泥，是藉由地心引力讓水泥自體鋪平的一種工法，能有效降低地面「不平」的可能性，並拉平鏝刀痕跡、表面孔洞等瑕疵，平均完工厚度約 3 ～ 5mm。自平水泥的主要成分是高流展度水泥，原料單價較水泥粉光更高，施工卻相對簡單、快速，當材質水化凝固後，雖可達到 3,000psi 的高硬度，仍可能有起砂問題。自平水泥通常被常作粗胚打底之替代，表面再施作水泥粉光面，或鋪上木地板、塑料地板等；若作面材使用，表面可塗上 Epoxy 或水性壓克力樹脂做保護。水性壓克力樹脂需先塗刷 1 道稀釋液（加入 5 ～ 6 倍清水稀釋）作為滲透底漆，再塗上 2 ～ 3 層原液完成保護，相較 Epoxy 更自然，但水泥顏色會略微加深，帶點陳舊感。

常見水泥 3. 優的鋼石

｜適用區域｜ 地面、壁面
｜適用工法｜ 小坪數延伸視覺、彩色水泥類地坪之呈現

優的鋼石以德國 Wacker 水泥材質為基礎材料， 與 PANDOMO 同屬無收縮水泥，都有多彩選擇、雲朵般的天然紋理，施工方式和質感亦頗為相似，故兩者經常被相互比較。規劃上，優的鋼石常見於地坪和壁材的呈現，完工厚度約為 5mm，比水泥地坪略輕，硬度卻更高。施作基面的限制不多，包含磁磚、水泥砂漿、三夾木板等材質皆適用，但須先以水性樹脂底材將磁磚溝縫填平方可施作。整體施工分為底漆、中塗、面漆等多道工序，約 7 ～ 10 天施工期與 7 天的完工養護，最後於表面塗上水性奈米面漆保護，靜待 24 小時後，即可入住。

塗料

改變室內色彩最簡便的方法，就是運用各式各樣的塗料。除了千變萬化的顏色選擇外，塗料也可以利用各種塗刷工具，做出仿石材、布紋、清水模等材質觸感幾可亂真的仿飾效果。塗料不僅肩負著創造空間色彩與改變氛圍的重任，目前市面上推出許多機能性塗料，強調可以調整室內濕度、消除異味、防水、抗菌，讓居家空間更健康環保。

攝影＿ Yvonne

常用工法

	手刷漆法	噴漆法	滾輪塗漆法	木器漆噴漆法
特性	最常見的塗料施作工法之一，施工的刷具容易取得，手法也簡單，可依局部或大面積來選用大小尺寸的毛刷，但刷塗效果好壞全控制在師傅的技術優劣上	噴漆法是所有工法中效果最均勻、光面，且工時快速的，但由於必須透過噴槍機器才能施作，是專業級師傅常用的工法，一般DIY者較少用	藉由寬版刷面的棉布滾筒刷重複來回地在平面滾刷，可以快速且均勻地為牆面上漆，是牆面刷漆DIY最常見的工法	多以手刷與噴塗二種工法，一般木傢具、櫥櫃多以手刷，至於木天花或大面積者可選用噴塗，其中噴塗法表面光滑度最佳
適用情境	適合空間小，空間內傢具及雜物較多的地方	適合空間大，空間內傢具及雜物較少的空間	可以接受油漆表面顆粒較粗的空間	櫥櫃、傢具、天花板、牆面

	手刷漆法	噴漆法	滾輪塗漆法	木器漆噴漆法
優點	工具準備便利，局部角落的工程也適合	工程快速、美觀，需上仰施工的天花板最為省力	特殊滾筒紋理產生手作感	噴漆最為均勻，手刷則較能表現木紋理
缺點	技術不純熟者容易有刷痕、施工速度慢	觸碰後易產生刮痕與手痕	漆膜厚薄不易控制，漆面顆粒較大，較耗漆	手刷漆易在木件上留下刷痕

常見塗料 1. 水泥漆

｜適用區域｜ 全室壁面與天花板
｜適用工法｜ 手刷、滾塗與噴漆法

水泥漆是早期最普遍的塗料，可分為水性及油性，但因油性水泥漆（即是傳統油漆）多半添加如苯、甲苯等揮發性有機化合物 VOC（Volotile Organic Compound）作為溶劑，會造成環境汙染，因此多用於戶外，室內已少人使用。而室內用水泥漆則是以水作為稀釋溶劑，成分中不含甲醛、苯等有害化學物質，一旦施工期間不慎沾染皮膚只須用肥皂水清洗即可，觸碰到人體較不易產生過敏反應。水性水泥漆的優點在於易均勻塗抹、乾得快、覆蓋力佳，雖然與乳膠漆比較起來使用，水泥漆的壽命較短，可能 2 ～ 3 年就會有變黃、褪色現象，且髒汙無法完全用水洗去除、抗水性也較差，但較高品質的水泥漆還是可耐擦洗達 10,000 次。

常見塗料 2. 乳膠漆

｜適用區域｜ 全室壁面與天花板
｜適用工法｜ 手刷、滾塗與噴漆法

乳膠漆是室內常用塗料之一，其成分大致由乳狀樹脂、色料、填充料、助劑與水組成的，不用添加有機溶劑，只需用水當分散介質的塗料，隨著現代健康意識提升，多家乳膠漆的

配方均強調不汙染環境、安全無毒、無助燃危險等環保性。另外，乳膠漆因漆膜延展性好、乾燥快，保光、保色性佳，加上耐濕擦的特性，有廠商甚至保證可擦洗達 30,000 次；其次，功能性乳膠漆也是近年趨勢，紛紛推出有防霉抗菌、除醛淨味、恆彩亮麗……等各種功能塗料，尤其許多廠商都提供有電腦調色的服務，數以千計的色彩選擇性更是其他塗料無法比擬的。

常見塗料 3. 珪藻土

| 適用區域 | 客廳、起居間、臥室、小孩房
| 適用工法 | 鏝刀批塗法、噴塗法

珪藻土為強調健康自然概念的室內裝飾壁材，其主要成分矽藻土是生活在海洋、湖泊中的藻類，經過億萬年的演變而形成矽藻礦物，由於珪藻土的孔隙率達 90% 以上，可發揮超強的物理吸附性能和離子交換性能，因此能達到淨化空氣、消除異味的作用，進而有效去除空氣中的游離子甲醛、苯、氨等有害物質，當然也能淨化室內的菸、垃圾、寵物等氣味。此外，珪藻土的孔隙結構也可應用於吸音及減低高頻噪音上，讓環境更舒適安靜。而將珪藻土塗抹在牆面上，可利用其獨特的分子篩結構讓空間獲得調節濕度與隔熱保溫等效用，實現更健康環保的生活環境。

常見塗料 4. 磁性漆

| 適用區域 | 廚房、遊戲間、辦公大樓、學校、會議室等壁面
| 適用工法 | 滾塗、噴塗

忙碌的現代人為避免生活中許多瑣事被遺忘，養成以磁鐵將紙條、帳單、相片等小物隨手吸附在磁性牆面的習慣，但一般居家多半只能貼在廚房冰箱門上，往往是密密麻麻難以辨識。現在有油漆廠商推出水性磁性漆，讓您可在家中 DIY 打造專屬的萬用磁性牆。為避免塗料汙染家中空氣，磁性漆是採用水性低氣味樹脂配方搭配磁感性原料精製而成，不會生鏽，塗刷後就像將平凡的牆面賦予萬磁王的能力，瞬間變成磁性牆。 如果覺得灰色磁性牆太單調，也可在上面以乳膠漆或水泥漆刷上喜歡的色彩，甚至搭配黑板漆就可變成可寫字、可貼相片的萬用牆。

常見塗料 5. 黑板漆

｜適用區域｜ 遊戲間、辦公大樓、學校、會議室等
｜適用工法｜ 滾塗、手刷與噴漆均可

無論是讓孩子塗鴉，或想隨時保持互動的親子與家人關係，只要將家中的一道牆面塗上黑板漆，即啟動家人溝通的連結，不僅可分享留言訊息、記錄食譜，粉筆手感筆觸更能傳達溫暖隨興的生活感。目前市售水性配方的黑板漆採用特殊高性能樹脂，搭配高硬度剛玉粉末及顏填料精製而成，為無毒安全的黑板漆；加上塗刷時不須使用任何有機溶劑稀釋，施工低異味，更適合居家使用。此外，黑板牆可耐粉筆書寫、容易擦拭，尤其塗膜強韌可耐刷洗達 100,000 次，不只孩童可隨心所欲地彩繪塗鴉，也相當適合工業風與藝術風的居家風格設計。

✚ Notice！

整牆不周延，形成波浪狀牆面

若師傅只專注在塗漆的工序，忽略前面整牆部分，可能會有上完漆打上燈光才發現牆面不平，這是底牆本身就有凹凸狀，專業工班在檢查後若發現嚴重不平，甚至會以木槌打牆敲平後，再用批土來抹牆做矯正。

玻璃

住宅空間的採光是否足夠，是規劃設計時重要的課題，而玻璃建材絕佳的透光性，在做隔間規劃時，能更有彈性地處理格局，援引其他空間的採光，避免暗房產生，讓它成為空間設計中相當重要的一種建材。若欲以玻璃取代牆面隔間，一般製作玻璃輕隔間需使用 10mm 厚的強化玻璃。運用在裝飾設計上，玻璃還可利用雷射切割手法創造藝術效果，或是選用亮面鍍膜的鏡面效果放大視覺上的空間，而豐富多元的彩色玻璃，也是營造風格的利器。

圖片提供__ Jessie

常用工法

	隔間	裝飾面材
特性	玻璃多由矽利康黏著固定，為加強固定尺寸較大的隔間玻璃，會在隔牆位置天花板處，製作凹槽卡住玻璃固定，防止脫落	裝飾面材以矽利康黏著、收邊，若想加強設計感與裝飾性，可做光邊、斜邊處理做收邊，增加視覺美感
適用情境	藉由玻璃透明特性，有效改善採光、達到放大空間效果	作為牆面、門片、櫃體裝飾素材，替空間營造出時尚、現代感等不同風格
優點	有多種玻璃種類可挑選，並可改善空間狹隘感受，有強調採光、放大效果	並非所有種類皆有做強化，仍須小心避免碎裂
缺點	玻璃易碎且缺乏穩密性	依玻璃材質、厚度而定

※ 本書記載之工法會依現場施工情境而異。

常見玻璃 1. 清玻璃

| 適用區域 | 隔間、門窗
| 適用工法 | 隔間、裝飾面材

無色具透明感，且未經任何加工處理的平板玻璃，一般稱之為清玻璃，其特性為透明、脆性、不透氣、具一定硬度，主要作為建築中的透光材料，經常被使用於隔間、門、窗，但由於玻璃破裂時，會形成大塊鋒利碎片，可能造成傷害，基於安全考量，易碰撞的區域現多以強化玻璃取代。原本無色的玻璃，可經由染色為其上色，染成黑色稱為黑玻，染上茶色就是茶玻，染色過的玻璃仍具透明感，但透視效果降低，想保有適度隱密性，可選用染過色的有色玻璃。

常見玻璃 2. 夾層玻璃

| 適用區域 | 外牆、隔間、門窗
| 適用工法 | 隔間

夾層玻璃亦被稱為「安全玻璃」或「膠合玻璃」，是在二片或多片玻璃間，夾入樹脂中間膜（PVB），加熱至攝氏 70 度左右，讓樹脂中間膜把兩層玻璃緊黏在一起，因夾著強韌而富黏著力的中間膜，所以不易在受衝擊力下被貫穿，有較高之耐震性、防盜性、防爆性、防彈性。除了具備高安全性，可在夾層玻璃夾入紗、宣紙、布料等素材，來增加美觀及獨特性，如常見的「夾紗玻璃」、「夾膜玻璃」即是在中間夾入紗和膜，以達到美化空間或加強隱密效果。

常見玻璃 3. 鏡板玻璃

| 適用區域 | 牆面、門片、櫥櫃
| 適用工法 | 裝飾面材

鏡板玻璃是於一般玻璃背面鍍上銀膜、銅膜，並以二層防水保護漆等三重加工程序而製成，並根據在不同顏色玻璃上鍍膜而有其差異，如在透明無色玻璃、茶色玻璃、黑色玻璃背面鍍膜，即分別稱為「明鏡」、「茶鏡」、「墨鏡」；經過鍍膜後玻璃即有鏡子倒影效果，運用於空間，可有效延伸視覺放大空間感。隨著玻璃產品製作工藝的進步，鏡面玻璃有走向立體化趨勢，藉由更為複雜的切割工藝，將玻璃切割成類似立體鑽石般的成品，提供消費者更多不同選擇。

常見玻璃 4. 烤漆玻璃

｜適用區域｜ 隔間、牆面、門片
｜適用工法｜ 隔間、裝飾面材

清玻璃經強化處理後，再將陶瓷漆料印刷於玻璃上，經由高溫將漆料熱融於玻璃表面，而製成安定不褪色且富多色彩的烤漆玻璃。烤漆玻璃比一般玻璃強度高、不透光、色彩選擇多，同時具有清玻璃光滑易清理與耐高溫特性，因此使用範圍廣泛，可當作輕隔間、桌面的素材，亦可運用於門櫃門片上，甚至適用於容易遇水的浴室、廚房區域，尤其常見用於廚房壁面與爐檯壁面，既能搭配收納櫥櫃顏色，增添廚房豐富色彩，又能輕鬆清理油煙、油漬、水漬等髒汙。

常見玻璃 5. 強化玻璃

｜適用區域｜ 外牆、隔間、門窗
｜適用工法｜ 隔間

強化玻璃是將一般單層普通玻璃，經過高溫加熱到軟化溫度，然後迅速冷卻，藉此強化玻璃的耐衝擊性，其強度約是一般玻璃的 4 ～ 6 倍；經過熱處理的玻璃強度雖然增強，但受到撞擊時亦會突然爆裂，不過由於碎裂時形成的碎片細小並呈圓型，可減少受傷機會，故被視為安全玻璃之一。強化玻璃在建築上用途甚多，不論是室內的門窗、隔間，或者是運用於外牆的玻璃帷幕，甚至需要負重的玻璃，多採用強化玻璃，應用範圍可說相當廣泛。

➕ Notice！

注意整體與邊角完整性
玻璃裝潢驗收第一要點是檢查有無破損，因此先從中距離看整體完整性，接下來近距離看四周邊角的完整，要做到沒有破損、黏貼牢固平整才行。

壁紙

表情千變萬化的壁紙，施工簡易、又可快速為室內變裝，是歐美常見的室內壁面建材。早年國人因擔心海島型氣候導致室內濕氣重，易使壁紙脫膠及縮短使用年限等問題，但在越來越注重環境舒適健康與空調設備普及後，壁紙也逐漸受到歡迎。除了風格不勝枚舉，在材質上也數度演進。由早期的發泡壁紙、膠面壁紙開始，轉而從歐洲進口紙質壁紙，接著引進所謂會呼吸的不織布底（即無紡紙）壁紙、以及會自然分解的木纖環保紙等，種類之多、範圍之廣，令人嘆為觀止，提供更多元的花色選擇。

圖片提供＿欄庫

常用工法

	壁紙貼法	壁布貼法
特性	壁紙是改變空間表情的好方法，而且因施作快速、簡單，無論是全面裝修或局部改裝都很適合。壁紙花色選擇性繁多，但工法大致相同，多以拼接貼法為主，主要注意花色接續的問題	壁布與壁紙對牆面同樣具有裝飾與保護作用，連施作工法也大同小異，只要注意壁布幅寬較寬，且壁布在接續處必須重疊後先剖開接縫，接著再對裁後將下面一張多餘的壁布去除
適用情境	除容易潮濕的浴室與易沾油汙的廚房外，室內空間均適用	除容易潮濕的浴室與易沾油汙的廚房外，室內空間均適用
優點	紙質硬度較布高，操作時相對容易些	壁布因幅寬較大，施工時接縫線較少，施工時間可以縮短
缺點	因幅寬較小，需接縫處較多，施工速度可能因此而拖延	質地較軟，操作黏貼時的技巧較難

※ 本書記載之工法會依現場施工情境而異。

常見材質 1. 壁紙／壁布

｜適用區域｜ 壁面、天花板
｜適用工法｜ 黏貼法

雖然市面多以壁紙與壁布來統稱，但事實上，壁紙或壁布並不侷限於紙類或紡織品，尤其近年來天然材質或新科技材質也紛紛入列，成為牆面建材新選擇，不過最大眾化的仍是價格較親民的壁紙。一般壁紙可分為普通膠面、發泡膠面、紙面產品，而壁布則有棉、絲、毛、麻等纖維原料，其他還有金屬、玻璃纖維、自然纖維等。除了材質外，功能性產品則有防黴抗菌、防火阻燃、吸音、抗靜電、發光壁紙等，使原本僅具裝飾牆面作用的壁紙，能為居家帶來更多元的保護。

✛ Notice！

黏著劑優劣是關鍵

黏著劑的選擇很重要，除了牢固度、使用年限也會受影響，有些師傅會用含澱粉的黏著劑，加上台灣氣候較為潮濕，久而久之容易引來蛀蟲。因應的方式除了可以適當選擇進口膠水，師傅在張貼壁紙時要盡量避免讓漿糊溢出，既維持美觀，日後也比較不會造成麻煩。

Part 4

基礎工法解析

/

在還沒真正踏入室內設計圈時，缺乏實地到工地觀摩學習的機會，透過閱讀相關的書籍和網絡資源，也可以了解不同建材和工法的最新趨勢、技術，與運用案例，對於學習者而言有助於訓練對於產業發展的敏感度。

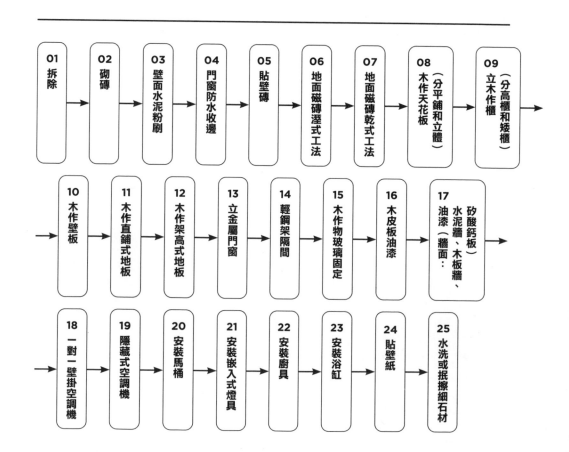

01 拆除 → 02 砌磚 → 03 壁面水泥粉刷 → 04 門窗防水收邊 → 05 貼壁磚 → 06 地面磁磚溼式工法 → 07 地面磁磚乾式工法 → 08 木作天花板（分平鋪和立體） → 09 立木作櫃（分高櫃和矮櫃） →

10 木作壁板 → 11 木作直鋪式地板 → 12 木作架高式地板 → 13 立金屬門窗 → 14 輕鋼架隔間 → 15 木作物玻璃固定 → 16 木皮板油漆 → 17 矽酸鈣板油漆（牆面：水泥牆、木板牆、 →

18 一對一壁掛空調機 → 19 隱藏式空調機 → 20 安裝馬桶 → 21 安裝嵌入式燈具 → 22 安裝廚具 → 23 安裝浴缸 → 24 貼壁紙 → 25 水洗或抵擦細石材

隔間

隔間，是區分室內空間領域的重要中介，本身還需具備隔音、掛物、防水等重要功能，主要可分成磚造隔間、木作隔間和輕鋼架隔間工法。磚造隔間為傳統工法，隔音效果最好，結構也扎實，但施工較久，施工現場也較容易有泥濘，需時時清潔。相對於載重較重的磚造隔間，木作、輕鋼架隔間都是屬於輕隔間的一種，材料相對較輕，對建築的負擔不大，施工也比磚造來得快，只是這兩種隔間在完工後想增加吊掛功能較為不便。

除此之外，目前還有輕質混凝土隔間、陶粒板隔間等，輕質混凝土隔間內部需灌漿或保麗龍球，一般居家較少使用；陶粒板隔間則和輕鋼架的施作類似，差別在於表面板材是用陶粒板，可直接承掛重物。

常用工法

	磚造隔間工法	木作隔間工法	輕鋼架工法
特性	運用磚頭與水泥砂漿施作，結構穩固，隔音最好。但需等水泥乾燥，施工期最長	以木質角材為骨架，上下立柱後中央加上吸音棉或岩棉，外層再加上板材。可依照吊掛需求增強部分區域的結構	以金屬鋼架為骨架，作法和木作隔間類似，立完骨架後放置吸音棉再封板。由於金屬骨架為預製品，施工比木作隔間更快
適用情境	客廳、衛浴等乾濕區都適用	材質不防水，適用於客廳、臥房等乾區	適用於辦公大樓
優點	1. 隔音優良 2. 結構扎實	1. 施工快速 2. 價格經濟實惠	1. 施工快速 2. 價格較低
缺點	若有滲水情形，容易產生壁癌	1. 比磚牆的隔音效果差 2. 以骨架為底，事後若要釘釘子，需確認骨架位置	1. 隔音效果最差 2. 以骨架為底，事後若要釘釘子，需確認骨架位置

※ 本書記載之工法會依現場施工情境而異。

常用工法 1. 磚造隔間

磚造隔間，一般以紅磚施作為主，為傳統的隔間工法。磚牆本身的結構穩固，且具有良好的隔音效果，日後屋主在使用上也較方便，可以在牆上自由釘掛物品。磚造隔間的施工期較長，以 3 房 2 廳的 30 坪空間，再加上全屋皆使用磚造隔間的情況下，至少需施作一個月以上，這是因為在施工過程中，需使用到水泥砂漿，水泥砂漿是一種持續且緩慢的化學作用，需等待乾燥才能進行下一工程，時間一旦拉長，所需的費用也會增加。因此若是想節省預算，多半會在衛浴和廚房等濕區選用磚造隔間，而臥房、書房等就選用施工較快速，費用相對便宜的輕隔間。然而完工後，日後磚牆若遇水，水分和混凝土、磚塊的化學作用會在表面產生白色的附著物質，也就是俗稱的壁癌，因此若想要防止壁癌的產生，防水工程要特別審慎注意。

施工順序 Step

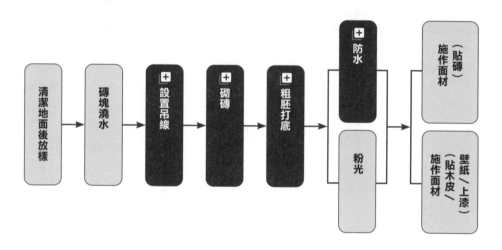

清潔地面後放樣 → 磚塊澆水 → 設置吊線 → 砌磚 → 粗胚打底 → 防水／粉光 → 施作面材（貼磚）／施作面材（貼木皮／壁紙／上漆）

⊞ 關鍵施工拆解

⊞ 設置吊線

在正式砌磚之前，會在預計施作的區域設置垂直和水平的基準線，這是為了確保砌磚過程中不會歪斜失準。

⊞ 砌磚

砌磚是整個工程的成敗關鍵，最需要注意兩件事：正確的水泥比例以及砌磚不可一次砌完。這是因為水泥沙漿未硬化會有危險，需等下層固化再進行。

⊞ 粗胚打底

打底，是為了讓原本粗糙凹凸不平的磚面變得平整，因此在施作時最需注意平整度，施作越平越仔細，後續的粉光或油漆就能更省力。

⊞ 防水

使用上容易有水的濕區，像是衛浴、廚房、陽台都需進行防水工程，防水處理需仔細且塗刷多道，才具有防水效果。

⊞ Notice！

不可貪快，每日砌牆面的 1/2 高度

磚本身較重，且需等待水泥乾燥，黏合度才夠，結構也才比較穩定。因此每日最好施作 1/2 牆面高度即可，切忌貪快，否則會有崩塌的危險。

常用工法 2. 木作隔間

除了磚造隔間，木作隔間是在住宅中最常使用的隔間工法之一，是屬於輕隔間的一種，本身載重輕，適合用在鋼骨結構的大樓中。施工快速，30 坪的空間中約莫 2～3 天就能完成，可縮減施工天數。木作隔間不像磚造隔間會弄髒施工環境，作法為運用一根根的木質角材立出骨架後，再填塞隔音材質，外層再封上具防火效果的矽酸鈣板或是石膏板。面材裝飾可上漆、貼壁紙等，若是內部結構做得扎實，也可以鋪磚，甚至貼大理石。只是木作隔間不像磚造為實心結構，即便是有填塞隔音材料仍會有空隙，因此隔音相對較差，若是想要加強隔音，建議封上兩層板材。

施工順序 Step

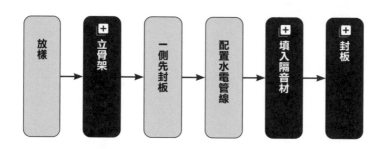

放樣 → 立骨架 → 一側先封板 → 配置水電管線 → 填入隔音材 → 封板

Notice！

要了解工法，就和師傅偷學

師傅們就像行走的工法百科全書，像是行動的知識寶庫，設計師們的專業在於空間，而師傅們的專業就在於工法，要了解工法，當然要跟著師傅們學。

立骨架

骨架是支撐木作隔間的重要結構，依照牆面的高度和幅寬比例、是否吊掛重物等，去調整每支角材的間距，間距越密，結構力越強。隔間一般都選用 1 吋 8 的角材施作。

填入隔音材

由於隔間為中空，因此需填入可吸音或隔音的材質，大多使用岩棉或玻璃棉，一般隔間多使用 60K 左右的岩棉，所謂的 K 數是岩棉的密度，K 數越高，隔音越好。

封板

封板時最要注意的是板材之間的留縫間距，需留出一定的縫隙讓後續的油漆批土得以順利，若是留得不足，表面容易產生裂痕。

Notice !

掛重物處以 6 分夾板補強

像是冷氣、吊櫃等需懸掛在牆面的重物，在懸掛處需先鋪上 6 分夾板，與角材平行，以便增強結構，外層再封矽酸鈣板。

常用工法 3. 輕鋼架隔間

輕鋼架隔間作法和木作隔間類似，是以金屬鋼架為骨架，中央填塞吸音棉後封上板材。輕鋼架隔間比起木作和磚造隔間較輕，因此常用於鋼骨大樓中，承載力足以負荷。另外，由於金屬骨架為預製品，施工比木作隔間更快，也較便宜，因此商業空間多為輕鋼架隔間。但隔音效果較差，若用在住家需注意噪音問題。施作時，要注意放樣的位置以及預留電線管路的空間，需配完電後再封板，避免事後需切割牆面重拉。

🔲 施工順序 Step

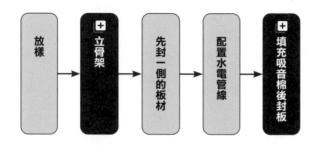

```
放樣 → ➕立骨架 → 先封一側的板材 → 配置水電管線 → ➕填充吸音棉後封板
```

➕ Notice !

吸音棉之間需填實不留縫隙

吸音棉依照骨架間距裁切後填入，吸音棉之間需填實不留縫隙，確保隔音效果。沿骨架以螺絲固定板材，若有電線出線口，需事前裁切完畢。板材與板材之間需留縫，方便事後批土。

🔲 關鍵施工拆解

⊞ 立骨架

依照放樣位置排列骨架，上下槽鐵和立料的接合需確實鎖緊。固定立柱，每支立柱的間隔約 30 ～ 60cm，立柱安裝時須確認水平垂直，避免歪斜。接著距離地面 120cm 處再固定一支橫料，加強隔間結構。

⊞ 填充吸音棉後封板

配置完電線後就可填充吸音棉並封板。封板前，建議表面事先留出插座開孔，避免事後找不到出線位置。

⊞ Notice !

轉角或門窗的橫、立柱密度需加強

隔間開口向來是結構較弱的區域，因此在門窗處需加強配置橫、立料的數量，密度越高，結構越強。

水電

水管安裝注重給水、排水和糞管鋪設。給水管需選擇適當的冷、熱水管材質,熱水管需使用不鏽鋼材質,不可使用 PVC 管,避免高溫而損壞。排水管的行走路徑需避免過多轉角,以防排水不順,另外糞管和排水管的施作,都需特別注意是否有抓出洩水坡度,才能讓廢水或排泄物順利排除。配電前,先要計算整體空間用電安培數是否足夠,並配置合格的匯流排配電箱,才能落實用電安全。

常用工法

	水管安裝	配電安裝
特性	包含給水、排水和糞管鋪設。給水工程需注意熱水管需使用不鏽鋼,不可使用 PVC 管,以防遇熱損壞;而排水和糞管工程要注意洩水問題	配電之前先計算總安培數,確認電箱是否能夠負荷。配置時,注意地線需接妥,同時衛浴、廚房等濕區配置漏電斷路器的無熔絲開關
適用情境	重新配管	重新配管
優點	提供良好的給排水運作	提供良好電路環境
缺點	一旦洩水或給水施作不慎,可能造成漏水、排水堵塞問題	若是設計不當,輕則跳電,重則發生火災

※ 本書記載之工法會依現場施工情境而異。

常用工法 1. 水管安裝

水管工程包含給水、排水和糞管鋪設。會依照現場狀況規劃管線行走的最適路徑，一般來說，排水管的路徑會避免過多轉角，以防排水不順。由於管線大多是埋入壁面或地面，因此鋪設前需先放樣，再依照放樣切割打鑿，不可隨意亂打，對牆面或地面的破壞力才能減到最少。在鋪設給水管時，若是室內無水閥，建議可新增水閥，日後若水管有問題，在室內就可控制水管開關，無須再到頂樓水塔處關閉，避免誤關到其他戶的水管。糞管和排水管的施作，都需特別注意是否有抓出洩水坡度及各空間的地坪高差，才能讓廢水或排泄物順利排除。

➕ 給水管安裝施工順序 Step

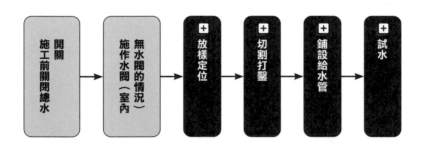

➕ 排水管安裝施工順序 Step

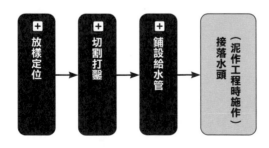

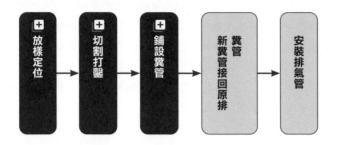

⊞ 放樣定位

不論是給排水管或是配電管的配置,都需事前放樣定位,確認打鑿的位置,避免亂打牆的問題。若要講究,可先請設計師提壁面材分割計畫,會更美觀。

⊞ 切割打鑿

先切割再打鑿,是避免大面積的破壞,讓牆面的破壞度降到最低。

⊞ 鋪設給水管

可分成冷、熱水管,鋪排時須保持適當距離。若要重疊,冷熱水管之間也需有保溫材隔離。事前可確認使用的衛浴設備尺寸,避免管線位置不符。

⊞ 鋪設排水管

排水管注重的是排水的順暢度,因此需有一定的洩水坡度,若遇轉角,需避免 90 度角接管。

⊞ 鋪設糞管

糞管和排水管相同，最注重排放的順暢，需注意洩水坡度，轉角處不可 90 度銜接。接著將糞管與排氣管支管相接，並接到大樓的排氣主幹管。安裝完後，以水平尺確認是否達到一定的洩水坡度。

⊞ 試水

水管工程施作完畢後，以壓力表測水壓，測試一小時，確認經高壓後不會造成洩水問題。

➕ Notice !

衛浴若要移位，需架高地板藏糞管

當衛浴要移位時，常常會發現衛浴地板需架高，這是因為需維持一定的洩水坡度，再加上糞管管徑較寬，在不打地坪的情況下，需至少架高 15cm，才能隱藏糞管。

常用工法 2. 配電安裝

配電前，先要計算整體空間用電安培數是否足夠，並配置合格的匯流排配電箱，若是安培數不足，則需更換。一般來說，設計配電需求時，通常會一區使用同一迴路，例如客廳、餐廳分區使用，一條迴路不超過 6 個插座（此為 110V 的情況），像是廚具設備的用電量較大，則需獨立使用專門的迴路。但要注意的是，選用配電箱的安培數不可高於總安培數過多。一旦過高，即便用電超出負荷範圍，也不會跳電，使人無法察覺負電量的問題，久了電線可能會逐漸燒壞，最後引起走火情況，不可不慎。另外，衛浴、陽台和廚房等濕區的電線需配置漏電斷路器的無熔絲開關，一旦發生問題，就能即時斷電。

➕ 強電安裝施工順序 Step

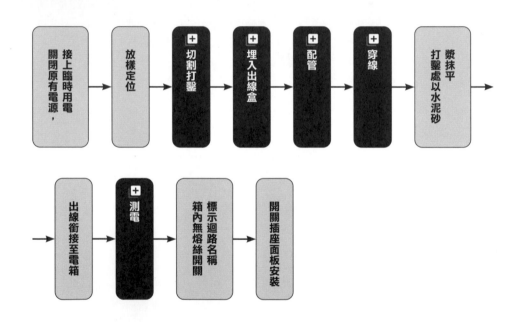

接上臨時用電關閉原有電源， → 放樣定位 → ➕ 切割打鑿 → ➕ 埋入出線盒 → ➕ 配管 → ➕ 穿線 → 漿抹平打鑿處以水泥砂 →

→ 出線銜接至電箱 → ➕ 測電 → 標示迴路名稱箱內無熔絲開關 → 開關插座面板安裝

弱電安裝施工順序 Step

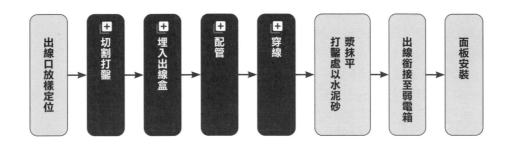

出線口放樣定位 → 切割打鑿 → 埋入出線盒 → 配管 → 穿線 → 漿抹平 打鑿處以水泥砂 → 出線銜接至弱電箱 → 面板安裝

關鍵施工拆解

⊞ 切割打鑿
和水管工程相同，先進行切割後再打鑿，避免亂打牆的情形。

⊞ 埋入出線盒
埋出線盒時，要注意並列的出線盒水平、進出是否一致。

⊞ 配管
電管路徑不可有太多彎折，配完管後須馬上固定，避免位移。安裝完時，記錄留存。

⊞ 穿線（強電和弱電）
配合管徑大小穿入適當電線數量，不可穿入太多造成電線散熱不良。

⊞ 測電
插座處利用電表測試，燈具則接上燈泡確認。

⊞ Notice！

暗管選用 CD 硬管，明管選 PVC 管

埋入牆面或地面的電管，建議選用 CD 硬管，較能耐壓且不易損壞。若是裸露的明管，則可選用 PVC 管或 EMT 管。另外，在燈具電線的出線處則可使用軟管，較軟的材質方便調整拉線。

樓梯

在複層空間中，樓梯是必備的設計！除了讓垂直空間透過樓梯動線得以串聯，一支設計得宜的樓梯，更能化解煩悶的上下樓時光，創造人與人、人與空間的互動與交流。本單元介紹木梯和鐵梯的施作工法及流程，只要結構設計與施工得宜，兩種材質的樓梯都穩固可靠，差別在於想要呈現的效果和預算。但因牽涉到結構與居家安全，樓梯從龍骨、踏面、轉折平台、扶手等等銜接面的強度要夠，若要兼顧美觀，就要留意收邊細節。

常用工法

	木梯施工法	鐵梯施工法
特性	現場測量放樣後在工廠製作備料，較少在現場製作。實木有熱脹冷縮的特性，故每個部件的銜接要以粗牙螺絲確實旋緊	結構通常在工廠就已焊接組合，除非是量體過大無法運入室內，才會在現場焊接，須注意工地管理避免火花碰到易燃物
適用情境	夾層、樓中樓、木屋	夾層、樓中樓、透天
優點	木紋天然，能營造溫潤的空間質感	施作快速，好保養
缺點	考量強度，結構與板材須達一定厚度，視覺感受較為厚實	踏面和扶手的接合處收邊不夠細緻的話，容易看起來粗糙廉價

※ 本書記載之工法會依現場施工情境而異。

常用工法 1. 木梯施工法

樓梯結構多種，以實木作為結構材的樓梯大多會有單龍骨、雙龍骨兩種形式。單龍骨梯踏階若雙邊都沒有靠牆，長期承受人體上下樓產生的力道，容易搖晃不穩，因此建議不論是單龍骨或雙龍骨木梯，最好有一側的踏板與牆面接合，或是最上面的踏面與牆壁接合，以增加踏板的強度及穩定性。樓梯和扶手的木工要處理斜面與轉折角度，加上樓梯要承受一定的上下樓時的重力衝擊，故細部工法上一般裝潢木工較不熟悉，時常發生使用鐵釘或釘槍接合導致強度不足損壞的情形，建議使用粗牙螺絲或雙牙螺絲確實旋緊固定，增強零件之間的摩擦力。木扶手的厚度建議不得小於 6cm，否則與欄桿銜接的深度過淺，容易脫開發生危險。

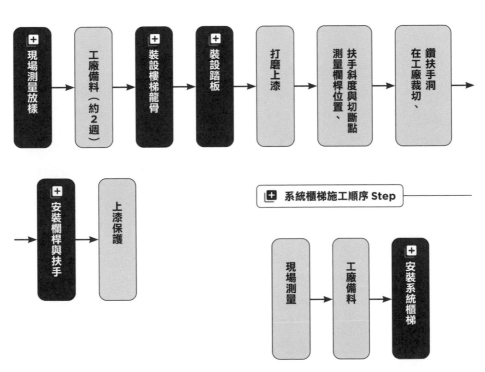

➕ **木梯施工順序 Step**

➕ 現場測量放樣 → 工廠備料（約2週） → ➕ 裝設樓梯龍骨 → ➕ 裝設踏板 → 打磨上漆 → 測量欄桿位置、扶手斜度與切斷點 → 鑽扶手洞、在工廠裁切 →

➕ 安裝欄桿與扶手 → 上漆保護

➕ **系統櫃梯施工順序 Step**

現場測量 → 工廠備料 → ➕ 安裝系統櫃梯

⊞ 現場測量放樣

樓梯總踏數要為奇數,風水有此一說:奇數為陽,雙數為陰,故陽宅樓梯要為奇數。踏階高度通常為 16 ~ 18cm,深度為 25 ~ 30cm,走起來才舒適。

⊞ 裝設樓梯龍骨

龍骨為支撐樓梯的主要骨架,因此一定要確實固定,並掌握「固定兩點」的原則,才不會發生搖晃轉動的情形。

⊞ 裝設踏板

踏板表面要開溝槽增加行走時的摩擦力,避免滑倒。除了上膠黏合,更要以螺絲固定,不建議使用釘槍,因木料會伸縮,日久容易產生間隙鬆動。

⊞ 安裝欄桿與扶手

欄桿和扶手攸關安全,因此選料和安裝時要注意銜接的尺寸要足夠,欄桿或扶手過細,可能導致接合處過淺強度不足容易鬆脫。

⊞ 安裝系統櫃梯

如果不以結構方式裝設樓梯,以櫃子作為支撐是一種結合收納的樓梯設計,多半用於夾層。

⊞ Notice !

高度計算要確實

如果兩個空間有不同的地面處理,比如一樓是地板、二樓是磁磚,要先確定兩層地面的水平線高度,計入為樓板高度,與現有的高度整合計算。

常用工法 2. 金屬梯施工法

鋼構不外乎用鋼鐵材質，可分為不鏽鋼、鐵製或特殊金屬等，踏板可分為滿板式的或者透空龍骨結合木踏板、或鋼板式的，不論哪一種都要考慮到結合力與支撐力要足夠。相對其預算成本隨著設計造型以及材質造型而有不同，價格上因此有相當大的差距，但也可藉此看到設計師的創意與工班的功力。需注意結構上與使用的動線與安全，勿一味追求美的觀感而疏忽安全與人體工學。鋼構樓梯多運用在挑高屋或者室內外空間，樓層與樓層之間的穿透與建築造型使用。另外，要注意金屬價格的波動，避免時間差距而造成過大的價差。

🔲 金屬梯施工順序 Step

是否需斜撐加強學承重確認厚度及現場測量，計算力 → ～1個月）工廠備料（約2週 → 裝設樓梯龍骨 → 🔲 打磨焊接點、補漆 → 省略本步驟）（若為金屬踏板則裝設踏板 → 扶手斜度與切斷點測量欄桿位置、 →

→ 扶手加工在工廠進行 → 安裝欄桿與扶手

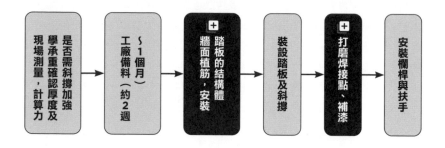

■ 關鍵施工拆解

⊞ 打磨焊接點、補漆

需要承重的結構或是鐵板銜接鐵管,就一定要滿焊,避免銜接處裂開,每個焊點或焊道都要磨平,尤其是轉角或是有特殊造型的構件,需特別注意表面是否有修平順,如為烤漆處理要補漆。

⊞ 牆面植筋,安裝踏板的結構體

鑽孔要注意孔的大小、深度及位置。孔太小植筋膠填充量太少,會影響握裹力。孔太淺無法發揮預期的握裹力,但過深對增強拉力也沒有幫助。孔的位置要合理分配,鑽到鋼筋要重新找位置鑽孔。用植筋槍把植筋膠注入孔內,由於植筋膠有兩劑,混合時會迅速固化,因此第一注和最後一注最容易失敗,要特別留意。用旋轉的方式將鐵緩慢轉入孔內,此舉在消除混凝土和植筋膠之間孔隙和氣泡,並增強鋼筋和植筋膠的密合度。

■ Notice!

用手拉拔測試是否牢固

徒手拉每根植上的鋼筋看是否牢固,若能用手能拉出來表示植筋失敗要重來。拉拔測試通常在 40 分鐘後進行,通常植筋膠的罐子會標明固化時間;視溫度而定約 5 ～ 40 分鐘。

門窗

門窗向來是阻擋風雨的界面之一，需能承受風壓、阻絕水路，因此施工時，需特別注重防水和結構強度。以鋁門窗來說，有兩種安裝方式──濕式和乾式施工。濕式施工需要用到電焊或不鏽鋼釘將窗體與結構體固定，確保結構穩定，再以水泥砂漿和矽利康填縫，加強防水。而乾式施工適用在不需拆除舊框的情況下，新窗直接包覆於舊窗上，施工時間短，對居住者而言較為簡便。

常用工法

	鋁窗安裝	門片安裝
特性	可分成濕式施工和乾式施工法。不論是哪種施工都要注意窗框與結構體，或是新舊框之間的間隙，要以發泡劑或水泥砂漿填補確實，確保氣密、水密性和隔音等	依照材質有木門和金屬門不同的作法，木門門框需量身訂製，安裝較為費工。金屬門則有現成品較為方便，安裝方式和鋁窗相同，有乾式和濕式之分，但不同的地方在於，門框需焊接固定，確保結構強度
適用情境	新建案或翻新裝修用濕式工法安裝；局部翻新用乾式工法	舊門歪斜或新建案時以濕式施工；無水平、漏水問題，以乾式施工
優點	1. 乾式施工快速、無須拆除舊框 2. 拆窗後重新施作可解決漏水或歪斜問題	乾式施工快速、無須拆除舊框
缺點	濕式施工容易弄髒居家、工期長	若是不慎沒留出門縫，開闔不順暢

※ 本書記載之工法會依現場施工情境而異。

常用工法 1. 鋁窗安裝

一般來說，安裝鋁窗的方式可分成兩種：濕式施工和乾式施工法。濕式施工法會使用到水泥砂漿固定窗框，再以填塞水路，施工期間較長，因此適用於新建案、家中重新翻修或是有嚴重漏水的情形。而乾式施工法無須用到水泥或拆除舊窗，可直接包覆在舊窗上施作，施工時間較快，不會對居住者造成干擾。但要注意的是，乾式施工是依附舊窗施作，若舊窗本身已有歪斜或是牆面有漏水情形，則無法解決，若要根治，建議需折除重新施作防水和安裝窗戶，居住者須謹慎評估。不論是濕式或乾式施工，安裝時都要確認窗框的水平垂直，一旦歪斜，內框也會跟著傾斜，而影響窗體的氣密、水密性和隔音等。另外，也要注意窗框與牆面、新窗與舊窗之間的間隙需填補確實，避免有縫隙造成滲水問題。

➕ 濕式安裝施工順序 Step

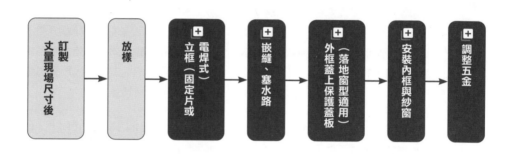

➕ 乾式安裝施工順序 Step

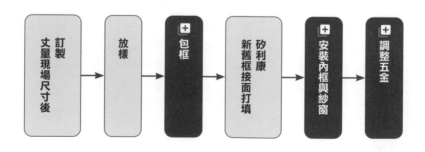

⊞ 立框（固定片）

固定外框的作法可分成兩種：以不鏽鋼釘打入牆內，釘住固定片，或是用電焊的方式接合窗框和固定片。

⊞ 立框（電焊式）

電焊式施工的窗體結構較穩固，適用於受風壓的高樓層、位於開闊地的房屋、大面積的窗體、玻璃厚度比較厚、窗寬比較寬等情形。

⊞ 嵌縫、塞水路

嵌縫與塞水路，是在外框和結構體之間的縫隙填補水泥砂漿。等水泥乾燥後，在鋁框與水泥的接合處填上矽利康，讓水滲不進來。

⊞ 包框（乾式施工）

不拆除舊框，將新窗的外框直接包覆於舊框外，稱之為包框。事前確認舊框是否有水平歪斜或漏水的問題，若無，才建議使用包框的作法。

⊞ 外框蓋上保護蓋板（落地窗）

安裝完外框後，若為落地窗，需加裝保護蓋板。另外，若是安裝門片也須做相同保護措施。

⊞ 安裝內框（橫拉窗）

以橫拉窗為例，不論是濕式和乾式施工，安裝內框（也就是窗扇）的步驟都相同，於嵌裝玻璃後，進行鋁框組裝，再以矽利康填補玻璃與內框間的縫隙。

⊞ 調整五金

安裝完內框後，需要調整輥輪、止風塊等五金，讓內框得以抓對水平、順暢開闔，且可有效達到氣密、水密的機能。

常用工法 2. 門片安裝

門的安裝，包含門框和門片。依材質來看可分成木門和金屬門，施作方式略微不同，木門
以木質角材立門框，門框直接固定於結構體上，有拉水平和包覆修飾的功能，無須填入水
泥砂漿或發泡劑。而不鏽鋼門或塑鋼門等金屬材的安裝方式與鋁窗相同，可分成乾式和濕
式施工，但不一樣的地方在於，鋼性材質的門扇較重，立門框時一定要以焊接的方式固定，
以免結構無法支撐。另外要注意的是，立門框時的高度要以完成面的地板高度為依據，並
留出地板與門扇之間的縫隙，避免開關時會卡到地板。

➕ 金屬門濕式安裝施工順序 Step

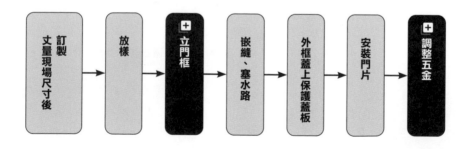

訂製丈量現場尺寸後 → 放樣 → ➕ 立門框 → 嵌縫、塞水路 → 外框蓋上保護蓋板 → 安裝門片 → ➕ 調整五金

⊕ 金屬門乾式安裝施工順序 Step

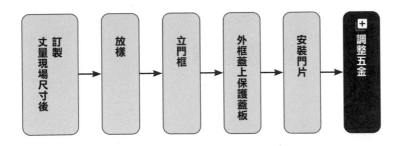

訂製
丈量現場尺寸後 → 放樣 → 立門框 → 外框蓋上保護蓋板 → 安裝門片 → **⊞ 調整五金**

⊕ 關鍵施工拆解

⊞ 立門框（濕式施工）

確認門框的水平、垂直和進出線，避免歪斜。為了穩定結構，門框需以焊接錨定在地板、側牆上。

⊞ 調整五金

將門扇安裝上去後，需調整鉸鍊和鎖舌位置，讓門片維持水平且開闔順暢。

⊞ Notice！

以完成面地板計算立框高度

由於會是在泥作工程進去之前立門框，因此門框位置要立多高，必須依照完成面的裝飾地板高度來計算，避免門框與完工地面高度不相符。

Part 5

創意思維

/

室內設計與人們的日常生活息息相關，初學者可以著手觀察空間的特性，分析哪些設計或物品能夠吸引他們，並思考這些元素如何運用在空間設計。旅行和藝術鑑賞可以打開感官，接受不同的刺激，許多設計師都將旅行和藝術納入他們的生活日程，將其轉化為設計的靈感。培養視覺觀察和分析能力，則能讓初學者更深入地了解空間、細節和設計元素，這是創造優秀作品的關鍵。

Point 1 培養對美的敏感度

美感，是一種感官上的體驗，身為一名室內設計師，必須對美有絕對的敏感度。如何培養這樣的敏感度呢？可透過觀察、分析、運用等三步驟，實踐於生活中，室內設計與人的食、衣、育、樂、住、行息息相關，以與產業最為契合的「住」為例，初學者可先觀察空間中的特性，再分析空間中那些設計或物件，會對自己產生吸引力的？從中了解自己對於美學的定義，接著再試想這些設計或物件可以怎樣作用在別的地方，多看、多聽，並將自己的學習歷程記錄下來，隨著時間的累積，資料庫的樣本就會自然而然的豐富起來，設計者對於優、劣，美、醜的感知就會變得敏銳。透過生活的經驗，便可以發現美是無所不在的，回到設計者的身分，這樣的敏感度可以幫助設計者依據業主的喜好，提出最適切的設計與規劃。

Point 2　從生活中取得設計靈感

靈感來源可以無所不在，建議初學者可以從觀察日常生活的事物開始，如大自然的色彩、材質和形狀，像是觀察一張秋天的風景照，分析並拆解圖中的色彩與元素，並應用在空間中，就能呈現穩重而優雅的調性。此外，文化與歷史是前人智慧的累積，藉由探索不同時期的設計風格，將過去的元素重新詮釋到現代設計中也是很好的方法。保持開放的心態，細心觀察世界，能讓靈感源源不絕地湧現。

Point 3　旅行與藝術鑑賞

旅行與藝術鑑賞能讓人打開感官，並接受不同的刺激，許多設計師也都將旅行與藝術化為自己的生活日常，像是為自己固定安排的充電行程，藉由不同的生活體驗，轉化為設計的能量。旅行能讓人體驗不同的文化、風景與建築風格，進而擴展視野，從不同地域中獲取設計靈感。藝術鑑賞則可豐富美學素養，提高對於色彩、紋理、形狀的敏銳度，而藝術作品中的情感與故事，也有助於設計師將情感融入設計中。

1. 培養視覺觀察與分析能力

視覺觀察：培養視覺觀察與分析能力能夠讓剛踏入室內設計領域的學習者，更深入地了解空間、細節和設計元素，接著才能有能力創造出色的作品。定期觀察周圍環境和事物有助於培養細緻的觀察力，建議可以從關注細節開始，例如：色彩、形狀、紋理、照明……等，並試著理解這些元素在空間中的作用，經過幾次的練習將可以發現，許多設計的生成都是有其脈絡可以依循，而非盲目地將所有認為美的設計畫入圖面中，而無法說出其所以然。

批判分析：學習者也應培養批判思考的能力，如前文所言學會了觀察事物之後，就要開始進一步思考其意義與影響，例如：看到一個空間後，可以先列出其優點與缺點，接著分析空間布局對功能和美感的影響，進一步思考「如果是我，碰到這樣的問題會如何解決？」，透過反覆的思考促進自己對於室內設計領域能力的提升。懷特室內設計總監林志隆分享，自己就是這樣透過大量的接收資訊，分析觀察、反覆思考，讓學習內化於生活之中。

2. 觀察和分析不同空間和環境的設計特點

一個空間由許多元素所構成，建議初踏入室內設計領域的學習者可從幾個方面切入觀察，如：空間的布局、大小和形狀，注意牆壁、地板和天花板的材質，以及光線的進入方式……等。理解空間的功能需求也能幫助學習者更有系統地思考並分析設計的脈絡，可從色彩、紋理、軟裝等元素，思考空間作為居住、工作或是休閒空間時，其動線、傢具、儲存空間應該如何配置規劃，從而抓住不同環境的設計特點。

Point 4　培養對空間布局與功能性的敏感度

要如何培養空間布局與功能性的敏感度？關鍵就在於，觀察、學習和實踐。建議學習者可從不同類型的空間了解布局與傢具的配置，對於空間功能的影響，或是從使用者的需求切入，了解空間服務的對象，加強對於設計功能性的理解。大量吸收不同設計者的經驗，與接觸不同的設計作品，讓敏感度的培養轉變成持續的過程，對於踏入室內設計產業有著正向的幫助。

Point 5　嘗試新材料與設計風格

室內設計是一個充滿變化，並不斷推陳出新的產業，不斷嘗試新材料與學習，才能讓自己的設計風格更加成熟。嘗試新材料或是其他設計風格，不僅可以讓創意自由發揮，也為業主帶來更多的可能性。不論是設計新手，或是已經成為設計師的設計人，都應持續關注市場上的材料，了解其特性、優勢和應用範圍，也可以透過展覽、閱讀專業資訊，或是網路上的資源，持續輸入最新資訊。

懷特室內設計總監林志隆分享，商業空間設計是設計師嘗試新材料的最佳時機，可以從小型專案著手，探索材料的性能、外觀與持久性，有了成功的經驗後，便可以在更大範圍的設計中運用，像是多年前自己剛創業時，廠商的型錄就像是自己的寶典，透過了解、熟悉、嘗試，逐一解鎖對於材料的設計使用經驗。保持創新思維和學習態度，就能創造出獨特、現代且符合需求的設計作品。

Point 6 **探索與發展個人風格**

發展獨特的個人風格是一個充滿挑戰但又充滿樂趣的過程，新手可從研究與探索開始，尋找自己喜歡的元素，並將之堆疊，可逐漸形成自己的風格。自我反思的過程，是發展個人風格路上的養分，可從自己喜歡的色彩、紋理、材質和形狀切入，將這些元素融入設計中，持續學習和探索新的設計趨勢，有助於在設計之路上，時時保有創新的觀點，讓自己所提出的提案更加豐富。

👤 Experience 前輩經驗談

同思設計主理人 Leon 在初步認識建材階段，正是憑著到各個材料行大量詢問，而認識許多不同的建材與工程。以衛浴設備為例，他從重慶北路，開始一家一家詢問，每一家廠商的說法都不同，像是價格、產地、哪個產品好或不好，好在哪裡？不好在哪裡？有些產品雖是美國品牌，但是中國代工？從中得知市價是多少？工地價又是多少？親自走訪各個廠商，就能獲得較準確的價格，同時也能學習辨別建材或設備的優劣。

前輩如何掌握設計理論與繪圖技巧

FUGE GROUP 馥閣設計集團 黃鈴芳

從護理到室內設計的追夢再造之路

想成為室內設計師原因：重新追求興趣所在

在家人期望下，黃鈴芳進入護理這個被認為是高薪安穩的工作，但心中對於室內設計的熱愛仍無法澆熄。工作 4 年存夠轉業所需資金，她毅然辭去工作，抱著破釜沉舟的決心進入室內設計繪圖創業班學習，卻遇上了從手繪變成電腦製圖的轉型浪潮，黃鈴芳以正向思考來應對一連串挫折，如海綿般快速吸收各種知識，而她對生活觀察入微的貼心與積極解決問題的態度，正是贏取顧客信任的重要關鍵。

黃鈴芳覺得自己起步已經晚別人 4 年，因此選擇標榜 6 個月學成後即可創業的繪圖設計補習班，並在學習過程中確認自己對設計與繪圖有興趣，且能夠掌握技巧理論。她在第 5 個月就開始向設計公司投遞履歷，不料當時室內設計界正從手繪轉型到電腦繪圖，她不願再枯等重學電腦繪圖的準備期，先往相關領域找機會，從事房屋代銷、傢飾品公司、傢具公司等工作。

確立目標後，就算迂迴也是前進

「從零開始的我，也會懷疑室內設計是不是想像中的樣子，這些行業雖不是直接從事室內設計，但有很大機會可以觀察到室內設計師跟他們的工作，並且有機會藉此認識到相關領域的人事物，這些都可能對自己有幫助。」黃鈴芳提到，當時補習班同學迄今只剩下1人仍在室內設計領域工作，或許是因為對室內設計行業抱有太夢幻的想像，而當時這些看似無關的工作，卻豐富她之後的工作面向層次與相關知識經驗，例如她在接到建設公司裝潢案時，能夠理解建設公司的術語代表什麼意思，代銷跟建商的拆帳結構會如何影響到室內設計的預算，幫助她更順利與業主溝通。

「假設我今天是從室內設計公司助理開始做到設計師位置，突然接到這個工作，我會無法了解這些話到底是什麼意思，或者他們背後其實會有其他考量，業主也會認為我怎麼都不能理解他們的需求。」當年傢飾、傢具公司的工作經驗，讓黃鈴芳面對近年流行的軟裝設計，也早有扎實的知識基礎。

若想轉業，強大的熱情與決心不僅是繼續堅持的動力，也可補強自身不足、為自己創造機會。黃鈴芳想快速對電腦繪圖上手，先找之前認識負責建造醫院的醫工系學長，花了一個下午了解繪圖程式指令再自己回家練習，同時也因為她的積極態度，說服原本想找馬上可用助理的設計師錄取她。

「我用很低的薪水進入那間公司，那位設計師丟了一張手稿過來，要他的助理教我，我不知道這張圖應該什麼時候完成，就是埋著頭一直畫到所有人下班，那位助理看到我的速度，說這些圖應該要花一、兩個星期才能畫完，但當下我已經完成一半了。我不覺得有什麼是做不到的，既然別人給了我這個機會，

那我就做給他看，面對事情正向思考，遇到困境正是我可以快速吸收的機會，這樣的態度幫助我很多。」黃鈴芳堅定說道。

她將自己轉業消息告訴周遭親友，經由介紹接到一個桃園豪宅比案。知道自己設計尚有不足，她與一位設計師合作，並運用自己護理的溝通經驗技巧，問出了客戶真正的需求而拿下案子。這個案子除了設計圖，她從業務接洽、工地監工、拍照行銷，從頭到尾自己一個人執行完成。

「我用這個案子在很短時間內學會一件設計案從頭到尾應該要做什麼。白天待在工地監工跟師傅學習，晚上去建材行了解更多知識，回家後再看設計師的圖，繼續學為什麼這樣設計？要怎麼畫？」這個案子讓黃鈴芳充分了解工作流程與相關知識，也贏得業主信任幫忙介紹更多客戶，開啟了未來的設計之路。

前輩經驗告訴你：
① 確定轉業下定決心不留後路，規劃最適合自己的進修途徑與方式。
② 投遞履歷屢遭碰壁，改接觸周邊領域充實自己，廣結善緣尋找機會。
③ 不計較得失正面思考，壓縮自己短時間吸收各種知識，日後為其所用。

精選案例分享

黃鈴芳第一個經手的設計案，因為當時還不太會畫圖，便與另一位設計師合作，護理經驗幫助她問出客戶真正的需求。圖片提供＿ FUGE GROUP 馥閣設計集團

本案除了設計圖之外，從業務接洽到工地監工，一直到完成後找攝影師拍照，後續相關行銷，都是由黃鈴芳一手包辦，也因為業主相當滿意，介紹同社區的其他住戶找她設計。圖片提供＿ FUGE GROUP 馥閣設計集團

Step

3

我該如何取得
室內裝修專業認證？

Part 1
室內裝修設計相關證照

Part 2
室內裝修設計證照考試內容與方式

Part 1

室內裝修設計相關證照

/

室內設計證照分為「建築物室內設計乙級技術士」與「建築物室內裝修工程管理乙級技術士」兩種證照。很多人可能以為從事室內設計業不需要考取室內裝修工程管理技術士證照，但設計的實際面脫離不了施工方式，且兩種證照的考試時間分別在上半年與下半年，若符合報考資格，建議兩種證照都拿到手，會讓之後工作上更得心應手。

Point 1 室內裝修設計相關證照有哪些？

除了前述兩張證照外，其他進階相關的證照還有「建築物室內設計專業技術人員登記證」，是成立室內裝修業（設計業務）登記需要。「建築物室內裝修工程管理專業技術人員登記證」則是成立室內裝修業（施工業務）登記需要，以上兩種證照皆需具備相關技師、乙級技術士等資格，並接受專業科目訓練後方可申請取得。

若尚無自己開業打算，可以先拿到技術士證照，若有開業需求，再去上完 21 小時的相關課程後至營建署申請即可。其他還有木工、水電、園藝等技術士證照，若有興趣發展相關領域也可以試著拓展能力領域，拿到這樣的證照不代表要到現地執行業務，但是未來也許碰到案場地點有相關問題，就可以運用這樣的專業職能。

證照名稱	核發單位	用途	備註
建築物室內設計乙級技術士證	勞動部	室內設計工作項目技能檢定認證證明	
建築物室內裝修工程管理乙級技術士證	勞動部	室內裝修工程管理技能檢定認證證明	
建築物室內設計專業技術人員登記證	營建署	成立室內裝修業（設計業務）登記需要	需具備相關技師、乙級技術士如室內設計等並接受專業科目訓練後方可申請取得，相關資格以建築物室內裝修管理辦法執行
建築物室內裝修工程管理專業技術人員登記證	營建署	成立室內裝修業（施工業務）登記需要、執行竣工查驗專業簽證	
建築物設置無障礙設施設備勘檢人員結業證書	營建署及代訓承辦單位	無障礙空間相關建置規範及注意事項專業習得、勘檢業務執行。亦可作為通用設計環境規劃參考	建築物無障礙設施設計規範與通用環境規劃內容不盡相同，但通用設計空間可參考無障礙空間設置理念進行相關討論與設定定能力者
室內空氣品質維護管理專責人員結業證書	環保署	室內空氣汙染物、產生源改善以及建置管制室內空間及汙染物事項習得	
營造業職業安全衛生業務主管（甲／乙／丙）	各縣市代訓單位	因應部分案點需求，如百貨業、政府機關等施工廠商資格需求	
其他非必要性或機能性證書證照	政府或其他民間單位	為室內裝修從業人員主動習得專精或輔助性技能，取得單位學習證書或證照。如實踐大學室內裝修修業證書、社團法人台灣病態建築協會台灣 Sick-building 診斷士資格等	

資料整理＿劉宜維

專業技術人員登記證取得流程

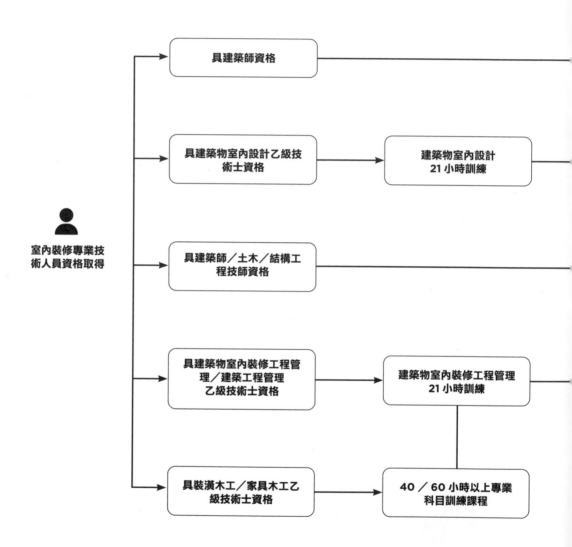

室內裝修專業技術人員資格取得

具建築師資格

具建築物室內設計乙級技術士資格 → 建築物室內設計 21 小時訓練

具建築師／土木／結構工程技師資格

具建築物室內裝修工程管理／建築工程管理乙級技術士資格 → 建築物室內裝修工程管理 21 小時訓練

具裝潢木工／家具木工乙級技術士資格 → 40／60 小時以上專業科目訓練課程

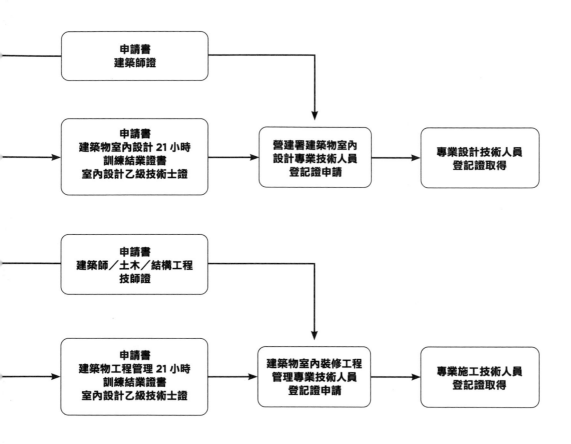

申請書
建築師證

申請書
建築物室內設計 21 小時
訓練結業證書
室內設計乙級技術士證

營建署建築物室內
設計專業技術人員
登記證申請

專業設計技術人員
登記證取得

申請書
建築師／土木／結構工程
技師證

申請書
建築物工程管理 21 小時
訓練結業證書
室內設計乙級技術士證

建築物室內裝修工程
管理專業技術人員
登記證申請

專業施工技術人員
登記證取得

資料提供＿劉宜維

Point 2 建築物室內設計乙級技術士證照

1. 檢測具備讀圖畫圖的技能：是否具備讀圖畫圖的技能技術士證照考試屬於技能檢定，其目的是要測試應試者能否以圖面與施工方或業主方溝通，是否具備讀圖畫圖的技能、了解相關法規與工程估算方式，就像是開車上路必須持有駕照，是為了確認懂得操控車輛、懂得交通法規一樣。室內設計師進行裝修很像是醫生為病人診斷開刀，背法規、懂畫圖就像是醫生必須先了解人體基本構造才能下手，不必害怕工程方面的知識難以理解，願意替業主找到問題並解決問題，才是室內設計師最需要有的性格特質。

2. 扎實學習勝過死背題庫：學科考試雖然有題庫可以準備，但實務上跟書本題庫還是會存在些許落差，主要是因為有些法規經過 20、30 年演變，一些制訂標準跟說明也許不敷使用，需要在圖例說明上更新，比起背題庫考試，扎實學習讓以後實際執行遇到問題時，才能知道實際應該如何操作。

Point 3 建築物室內裝修工程管理乙級技術士證照

一般人常會把室內裝修業與室內裝潢業搞混，認為兩者是同樣的工作內容，實際上室內裝潢業只能執行壁紙、壁布、油漆、木地板這類屬於軟裝工程的，只有室內裝修業才能進行隔間、天花板等硬體工程施工。

1. 懂得裝修工程才能為業主把關：室內裝修規劃上大約都抓 10 ～ 15 年的使用期間，這段期間住家幾乎不會有太大變動，除非是特殊情況，所以業主找室內設計師規劃，其實也是為居住空間做體質改善，而不是只是擺擺傢具、貼貼壁紙的軟裝工程，也是室內設計必須了解施工面的原因之一。

2. 考取後就能合法進行硬體施工：建築物室內裝修工程管理乙級技術士證照具備可進行硬體施工的資格，其考試科目部分與室內設計相同，只是稍微增加了圖說判斷、丈量放樣、跟施工安全與工程管理的部分，而術科的考試科目又是以問答題方式進行，難度不會增加太多，加上考試時間又與室內設計證照相差約半年，若能一起準備兩種證照考試，會讓未來發展多一個籌碼，不只光進行圖面設計，也能承接裝修工程，同時替自己的設計圖面了解施工問題所在。

Part 2

室內設計裝修證照考試內容與方式

/

室內設計裝修證照的考試，已經明訂出考試範圍與方式，皆分為上下午的學科與術科兩種考試，室內設計與室內裝修並不存在先取得某種證照才能考另一種證照的連動關係，只需具備大專以上與同等學歷、高中並有兩年以上相關工作經驗、或相關工作經驗有 6 年以上，當然工作職稱需與報考種類相關，例如設計就需是設計助理、室內裝修則是工地主任、工程管理或監工等，有些相關科系的學生可能就會安排在畢業後馬上考試取得資格。

Point 1　報考時間點

每年報名與考試日期雖不一定，但大致都落在類似區間，室內設計報名約為 5 月上旬、學科考試為 7 月上旬、術科考試為 9 ～ 12 月。室內裝修報名日期為 8 月下旬、學科考試為 11 月上旬，術科考試日期為 3 月中旬，各都有 3 ～ 4 個月的時間可以準備，積極備考一年雙證不是難事。

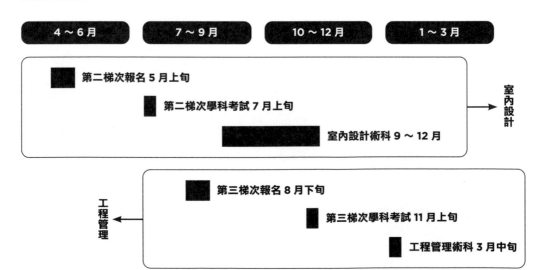

Point 2　建築物室內設計乙級技術士證照考試內容

室內設計乙級技術士證照考試不論學科或術科都已經提供題庫範圍，學科測驗以選擇題方式進行、術科繪圖則分為上、下午考試。

術科考試區間落在 9 ～ 12 月，是因為所需時間較長，且需有圖桌試場，因此會在這段期間內分成不同時間與北中南試場進行，意即兩人報名同一年考試，但有人會於 9 月在台北實踐大學考試，有的則是 10 月在台北文化大學考試。

1. 考驗應試者的繪圖能力：室內設計術科的繪圖考試，評分標準以美醜、快慢做基準，快慢的判斷是以圖面完整性、有無遺漏注釋說明為基準；美醜則是看運筆流暢度，這部分就是看應試者的基礎畫功有沒有勤加練習，另外圖面是否具備有明暗度與層次感，以上三個部分考試時都有照顧到應可及格，想加分就是以設計專業度來贏取分數。

2. 把握時間完備圖面：業界設計圖為符合實際需求，會比考試圖面複雜許多，這部分當然要向業主展現出設計風格與美感，但考試應該是先求有再求好，只要合乎基本動線與美感，設計的部分剛好就好，因為 100 分的證照跟 60 分的證照並無差別，更何況美感設計屬主觀認定，不見得符合審稿老師觀點，另外若是想表現的技法過多也容易不小心畫到超時，畢竟考試還是有時間壓力存在，因此在術科的繪圖考試上應注意去蕪存菁，不用畫的東西統統省掉，不要貪心，先穩穩的把圖面完成，把節省下的時間針對應試標準來美化跟完備圖面與檢查，有多的時間再整合，才不會錯失得分先機。

建築物室內設計乙級技術士測驗項目

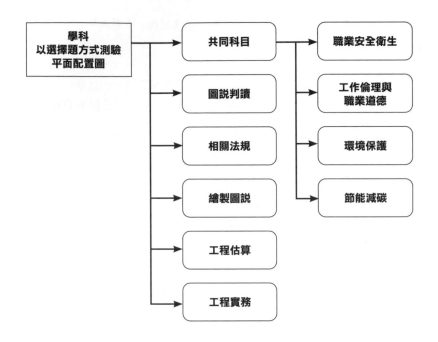

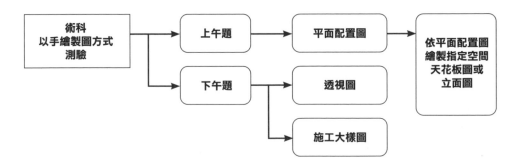

資料來源＿勞動部技能檢定中心網站＿建築物室內設計技術士技能檢驗規範　整理＿劉宜維

Point 3 建築物室內裝修工程管理乙級技術士證照考試內容

建築物室內裝修工程管理乙級技術士證照的學科與術科考試都已經提供題庫範圍，裝修學科測驗以選擇題方式進行，術科則以問答題方式進行。分為 A、B、C 三種試卷來區分考試範圍。

1. 無設計類的手繪圖面：其中共同科目、圖說判讀、相關法規等三個科目皆與室內設計應試內容相同，其他則是有關建築法規、室內裝修管理辦法、電業法等與工程、水電配管相關的部分。裝修工程管理乙級技術士術科考試無設計類的手繪圖面，偏向文字理解作答的問答題，簡明以條列方式作答，文字盡量一筆一畫寫清楚不要潦草，讓閱卷老師容易讀懂明白，並分配好試卷作答時間，避免前面答題壓縮到後面的作答時間，是應試的主要重點。

建築物室內裝修工程管理乙級技術士測驗項目

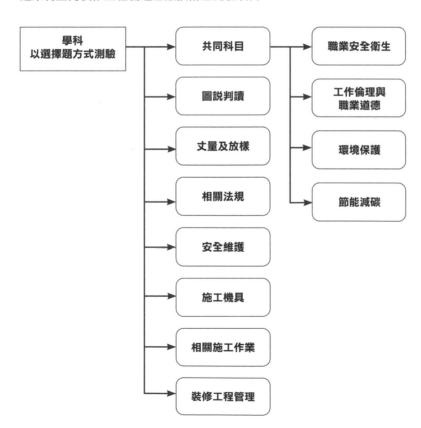

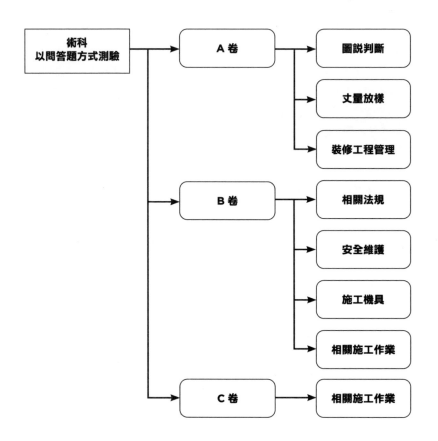

資料來源＿勞動部技能檢定中心網站＿建築物室內裝修工程管理技術士技能檢驗規範。整理＿劉宜維

Point 4 如何準備室內裝修設計證照考試

室內設計考試準備可分為三階段，第一階段的準備重點是要打下基礎，建議初學者對製圖工具、基礎筆法、動線規劃、人體工學、製圖規則、透視圖法、色彩搭配、裝修材料等項目多加練習。

1. 網站下載資料分析練習：基礎功完備之後，因檢定是以抽題方式進行測驗，可先在網站下載相關資料，針對參考試題進行分析練習，藉此得知自己在基礎階段所學習的項目是否能夠得心應手。第三階段則是進行自我模擬測驗，依照考試時間練習試題與繪圖完整度、製圖合理性及美感做綜合檢討改善，整合出一套適合的攻略。

2. 了解所有影響工程要素：室內裝修工程管理考試目的是希望應試者對於室內裝修中一切影響工程進行之要素能加以管控，因此對於圖說符號、法規罰則、工法順序、機具設備、材料特性、風險預防、流程管控需做全面學習。

3. 通盤理解後連結歸納：第一階段的準備可先讀過所有考試範圍，第二階段再進行分門別類整理，將不同要素但有相關性部分做連結歸納，例如施工放樣注意事項與貼磁磚工序具有關連性，以求融會貫通，並針對歷屆考試試題進行解析，因考試常見有類似考古題的題目出現。

4. 重點關鍵字整合記憶：術科的問答題部分，作答時以條列式方式回答，先將關鍵內容寫出，時間充裕再進行簡要說明，所以第三階段的準備方式，是將各單元以重點關鍵字的方式進行整合，筆記可用條列說明的方式便於記憶背誦、撰寫與閱讀，等於是先將答案做成筆記背誦，會更具條理與邏輯性。

建築物室內設計證照考試攻略

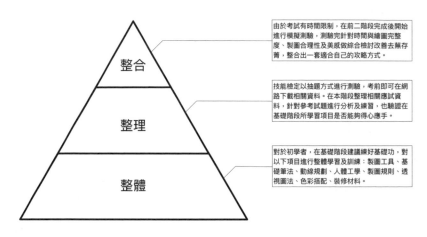

整合　　由於考試有時間限制，在前二階段完成後開始進行模擬測驗，測驗完畢針對時間與繪圖完整度、製圖合理性及美感做綜合檢討改善去蕪存菁，整合出一套適合自己的攻略方式。

整理　　技能檢定以抽題方式進行測驗，考前即可在網路下載相關資料。在本階段整理相關應試資料，針對參考試題進行分析及練習，也驗證在基礎階段所學習項目是否能夠得心應手。

整體　　對於初學者，在基礎階段建議練好基礎功，對以下項目進行整體學習及訓練：製圖工具、基礎筆法、動線規劃、人體工學、製圖規則、透視圖法、色彩搭配、裝修材料。

整理＿劉宜維

建築物室內裝修工程管理證照考試攻略

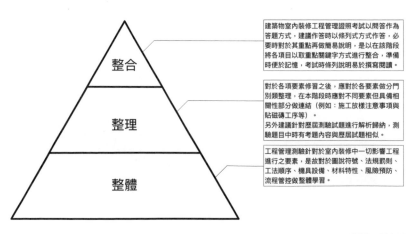

整合　　建築物室內裝修工程管理證照考試以問答作為答題方式，建議作答時以條列式方式作答，必要時對於其重點再做簡易說明，是以在該階段將各項目以取重點關鍵字方式進行整合，準備時便於記憶，考試時條列說明易於撰寫閱讀。

整理　　對於各項要素修習之後，應對於各要素做分門別類整理，在本階段時應對不同要素但具備相關性部分做連結（例如：施工放樣注意事項與貼磁磚工序等）。
另外建議針對歷屆測驗試題進行解析歸納，測驗題目中時有考題內容與歷屆試題相似。

整體　　工程管理測驗針對於室內裝修中一切影響工程進行之要素，是故對於圖說符號、法規罰則、工法順序、機具設備、材料特性、風險預防、流程管控做整體學習。

整理＿劉宜維

前輩如何考取證照

崝石室內裝修工程有限公司　劉宜維

從設計到授課都需具備良好溝通能力

想成為室內設計師原因：喜歡面對新挑戰

國貿系畢業的劉宜維，同學多在銀行上班，他笑說：「可是我不喜歡算別人的錢。」他對數字遊戲沒興趣，退伍後進入剛成立不久的遊戲公司，負責辦公室裝潢規劃，但設計公司一直達不到需求，他摸摸碰碰電腦裡的繪圖軟體玩出心得，從辦公室規劃到自宅裝潢，難度提升引發他設立考取證照的目標，也因為善於管理溝通的人格特質，除了承接裝潢設計案，也於實踐大學教育推廣班擔任室內設計證照班講師。

劉宜維以前擔任遊戲公司總務行政，他的主要工作就是負責規劃辦公室裝潢，剛進公司的他發現，帶他的前輩電腦裡裝有 AutoCAD，心裡想著：「原來行政人員需要懂得繪圖軟體啊。」後來負責規劃辦公室的設計公司一直無法理解需求，劉宜維乾脆自己畫圖跟對方溝通，也因如此，後來公司需要裝潢時，都交給劉宜維畫圖再給廠商施工。「我開始授課時發現，很多學生來上課也是因工作需求踏入繪圖領域，畫出興趣後乾脆考個證照替自己加分，尤其現在繪圖軟體網路上有很多教學，自學並不難。」劉宜維說。

越畫越有心得後，劉宜維轉向設計自己買的預售屋。「辦公室設計圖畫久了，很想試試住家有什麼不一樣，加上建商原本配置很奇怪，進入廁所的動線居然要經過廚房，乾脆以毛胚交屋，我自己設計畫圖規劃。」他勤跑台北市立圖書館民生分館，那裡館藏許多室內設計書籍。「我也有參考漂亮家居出的書，拿著圖面跟工班溝通，才發現我只知設計領域的一半。」劉宜維笑著說。

會畫圖不特別，證照上身為自己加分

現場師傅拿起粉筆跟劉宜維在牆上畫圖「筆談」溝通，「我發現師傅畫的圖都比我好看，想到如果以後想進入室內設計這個行業，還是去考取證照比較好。經由木工師傅介紹到工會開設的證照班上課。」因時程關係，劉宜維先報名工程管理，考取後隔年報名室內設計考試，為免接案工作時程不定，會影響考試準備，他到一間機電公司上班，原本是負責畫施工圖，最後變成進駐工地與其他施工單位協調，這段期間大大增加他對各項工程施工細節的了解。

「機電是所有工程最早進駐的廠商，從還沒開挖地基就需要規劃埋管，直到完工後社區管委會成立才能撤出，期間因為原先圖面有問題要全部重畫，機電又跟泥作、板模工程都相關，我一間間廠商了解後才能改圖，幾乎等於是一個會畫圖的工地主任。」劉宜維補充。

營造工地約需兩年完工，劉宜維利用這段時間考取室內設計證照，也換來一個提點學生的切身經驗。「我第一次考試失敗全因為自己想炫技。那時候圖畫得很順，看一看離截止時間還有 15 分鐘，開始在圖上畫起牆面文化石，一格一格小小的需要花時間慢慢描，結果監考老師宣布還剩 5 分鐘，我才發現牆壁上的時鐘壞了，而我圖面還有一堆說明文字沒寫，當下手開始抖，知道自己畫不完了。」

他後來都告訴學生，考試畫圖要去蕪存菁，把該畫的畫好、該寫的寫好就可以拿到基本分數，不需要炫技，考試過關比較重要。因為過往的專案管理經驗加上善於溝通的人格特質，他在上課期間樂於與同學分享畫圖與準備考試的要點訣竅，被授課老師拉進講師領域繼續發展長才。

劉宜維覺得擔任講師最重要是人格特質跟語言表達能力，教學在某個層面上也是一種管理，推廣教育講師比較著重業界經驗，與大學講師重視學位或理論的狀態不同，由於過往有站在業主面與廠商面的經驗，讓他看事情格局有所不同。他認為，擔任講師最重要是不能自尊過高，因為學生臥虎藏龍，可能會有建商或承包商來當學生，難免有人會拿他的實務經驗來挑戰，因此講師除了具備實務經驗，更需要在某領域延伸發展打造自己的獨特強項，才能在講師領域裡長久發展。

前輩經驗告訴你：

① 由於工作所需學會繪圖程式，懂得與廠商溝通，進而挑戰自宅設計。
② 與工班合作過程中發覺自身不足，考取證照突顯優勢為自己加分。
③ 因專案管理經歷與善於溝通表達，踏入講師領域並持續增進自身專才。

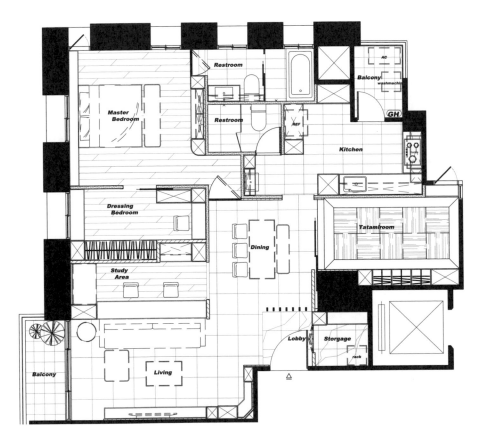

因為工作接觸到繪圖軟體，劉宜維畫出興趣挑戰自己，將自宅當作第一件住家設計案。
圖片提供＿崝石室內裝修工程有限公司

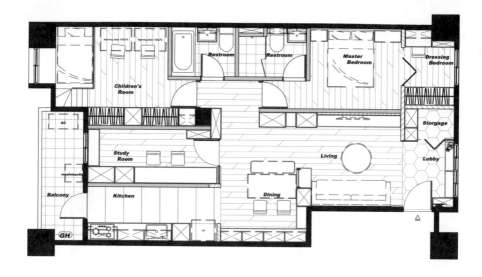

學會繪圖後，劉宜維從幫廠商畫圖開始涉獵住家設計領域。圖片提供＿崝石室內裝修工程有限公司

具備各種繪圖技巧後，利用圖面溝通可讓設計更精準達到業主需求。圖片提供＿崝石室內裝修工程有限公司

Step

4

我該如何進入
室內設計圈？

Part 1

準備作品集

Part 2

從小案子、自家開始設計規劃

Part 3

室內設計相關產業工作

準備作品集

/

應徵設計相關工作前，準備作品集是一個讓對方快速了解自身優勢的表達途徑。**FUGE GROUP 馥閣設計集團創辦人黃鈴芳**分享，準備作品集以簡單、乾淨易閱讀的版面為佳，若是應徵工務方面的工作，作品集以具有邏輯、整齊、文字易理解且不能有錯字……等重點表達方式，來展現出工務所需的仔細與會溝通等特質，應徵設計方面工作的作品集，則以寫出會使用的軟體種類、照片排版的美感與風格展現為主要表達方向。

Point 1 風格取向

首要注意應徵公司的設計風格，是否與自己作品集呈現的風格一致，是所謂的「文以對題」。若以花俏風格的作品集去應徵擅長極簡風的設計公司，此舉並非是展現不同風格，而是做不到設計最需要的「懂得業主需求」。即使要應徵還不懂設計的助理職位，作品集挑選的圖片內容、排版美感，仍能讓應徵的公司理解自身的程度水準在那裡，建議平常要多方涉獵國內外的相關設計網站，培養出美感與觀察力。

Point 2 履歷作品集呈現與案例數量選擇

許多人會用求職網站的制式履歷去應徵工作，卻失去了在眾多求職者中突顯自己的機會，若能自己設計版面亮眼易讀的履歷，更能讓應徵公司在一堆表格中留下深刻印象。隨著科技進步，作品集多以雲端檔案方式呈現，在案例選擇上以求精不求多原則，精選覺得有特色與代表性，或有故事特色，或坪數風格不同的案例放進作品集中，數量上以 3 ～ 4 個作品為佳，重點式來介紹自己的設計風格與擅長之處。

Point 3 說明時間掌控

選出作品集的案例後，可預先演練如何說明每個案例的特色重點，並思考能如何簡短精要介紹出這些案例的重點、特色與故事。面試過程中介紹作品的時間不應太長，如同設計師跟業主提案介紹設計內容時，也是以控制在 3 ～ 5 分鐘的時間內說明設計概念，切記重點是如何精要表達出設計作品理念。

Point 4 圖面注釋

作品圖面注釋最重要的是不能有錯誤錯字，而且用字越精簡明白越好，因為圖面注釋寫滿太多文字，會降低閱讀順暢性。平立面圖只要該標註處有標註到，盡量讓圖面容易閱讀即可，這部分主要是讓面試官確認應徵者使用軟體的熟練度、是否懂得表達重點，以及畫圖是否具有一定的輸出品質，因此如何讓圖面看起來具有美感、容易閱讀，就會是圖面表達重點。

> **Experience 前輩經驗談**
>
> 準備應徵室內設計公司時，設計師 Leo 曾經花了非常多心力，將做過的陳設作品架設成超級精美的網頁，但後來發現不需要這麼誇張，實際經歷面試之後，其實很多老闆相較能力的展現，更希望能夠好好地、認真地認識你這個人，更希望來應徵的是有熱忱和決心的人，畢竟設計工作並不是輕鬆的行業，工作時間長、壓力也不小，而且初入行其實不可能擁有好的作品可以參考，在沒有經驗的基礎下，怎麼表現決心就是關鍵。

> **Experience 前輩經驗談**
>
> 設計師江尚烜花了將近半年的時間準備作品集，自學修圖、排版軟體外，他大量觀察許多人放在網路上的作品集，先從模仿開始，再排版成自己喜歡的樣子，作品集內集結了他在課堂上所學的手繪、電繪等自主練習的圖，他認為篩選對於自身有加分的作品放入即可，像是空間感的表現，而不是將所有的作品全數放入。

作品集範例

3

3-Dimensional
3Ds MAX作品

V-RAY RENDER : STUDIO APARTMENT / LIVING ROOM
BATHROOM / COFFEE MILK BAR

圖片提供＿＿江尚烜

圖片提供＿＿江尚烜

圖片提供＿江尚烜

圖片提供＿江尚烜

Part 2

從小案子、自家開始設計規劃

/

新手剛入行要開拓案源，外包網雖是可立即找案源的途徑，卻也是競爭者眾多的管道，其實可多從周遭生活領域來培養人脈關係，除了既有的親友人脈，若是曾在設計公司當過助理，可讓認識的工班師傅知道自己已經開始獨立接案，或是參加室內裝修相關團體，藉由他人介紹獲得案源，亦可以改造自宅作為示範案例，從中獲得實際操作的經驗。

Point 1 外包網找案源

上外包網接案，建議第一次合作時要從小金額的案子開始，來測試彼此信任度，若是合作順暢、付款正常，再慢慢往上調整合作金額。要注意外包網陷阱多，千萬不要見獵心喜，除了簽訂合約保障雙方權益，若被委託畫圖一定要先確定圖面複雜度再訂定價格，任何類型的案子都要收取訂金再動工、收到尾款再給圖，若合作一兩次都有出現問題就要放棄合作，千萬不要留戀。

Point 2 從自家開始設計改裝

想設計改裝自家作為示範案例，新手設計師最常犯的錯誤，就是想盡情展示自己的設計風格，後來卻發現預算超標，因此首要注意成本控制，但使用的材料也不能太過便宜，以免呈現不出質感，反而達不到吸睛效果。可用局部施作的方式來呈現高價材料，或使用不同種類與價格的五金，例如抽屜把手與滑軌，刻意使用不同種類讓客戶操作來獲得實感體驗，但要注意外觀上要統一風格，避免凌亂感。

Point 3 從周邊親朋好友找案源

若已經具備繪圖技巧與監工經驗，可以在自身的人際網絡中發布可提供室內設計相關服務的消息，像是同思設計主理人 Leon 原為電子工程師，離職的時候他發一封 E-mail 給全公司大約 500 人，介紹自己是誰，未來如果有裝修需求，可以找他幫忙。後來有一位不算熟識的女同事聯絡他，提到她有位好朋友要想做店面裝修但沒預算，進而開啟了第一個案子。

除了簽訂合約保障雙方權益，若被委託畫圖一定要先確定圖面複雜度再訂定價格，任何類型的案子都要收取訂金再動工、收到尾款再給圖。圖片提供＿圖庫

Part 3

室內設計相關產業工作

/

不論是轉業或設計科系應屆畢業，想從事室內設計相關產業工作，具備解決問題的靈活度與強烈動機，是能夠持續在這個產業耕耘的關鍵。若能自己觀察、比較與思考，主動提出問題與思考如何解決問題，會是專業知識以外比較重要的部分。即便是對於軟體使用或設計概念不成熟的新手，願意去理解學習如何將櫃子組合或天花板要如何裝設等工務細節，觀察思考工法與圖面關係，也會為日後的設計累積許多想法，因此遇事若不願思考、變通性不高，在此領域學習起來將會比較吃力。

Point 1 　**從實習生或其他產業開始做起**

新手若想從設計公司實習生或助理開始做起，平日就應多關注喜歡風格的設計公司，因為設計公司多會在自家社群媒體上宣布徵才消息。而今網路資訊發達，毛遂自薦也是一個進入設計公司的途徑，主動把自己的履歷跟作品集 E-MAIL 到想進入的設計公司，主動出擊的態度也可以展現出想爭取機會的積極性格。

若暫時無法進入設計公司就職，也可以到設計相關領域蹲點找機會，例如想應徵工務方面的職位，先前具備有石材、五金、系統櫃、廚具衛浴公司的工作經驗將有所幫助，若想找設計助理方面的職位，之前有傢具、傢飾或其他設計方面公司的相關經驗也將會有所助益。進入設計公司後，若能展現出企圖心與解決問題的能力，也可以讓主管留下深刻印象，進而能有轉成正職的機會。

另外，曾一起學習繪圖或設計的同學、畢業校友公司、相關的協會學會等管道平台，也有可能會釋出一些工作訊息與機會。

Point 2 準備作品集與面試

不管是自行設計個人網站或將作品集放在雲端空間，在重點選擇要呈現的案例作品後，準備要說明的內容將會是面試重點。仿照向業主提案的態度，將說明時間限制在 5 分鐘內，以簡單易懂的方式闡明設計理念，將為何選擇這幾個作品案例的理由說明，並預留面試官會提問的答案，保有條理應對的態度即可。

很多人拿著作品集卻不知道該如何介紹，會讓面試官覺得應試者還處於沒準備好的狀態，或只是依樣畫圖、根本不知道設計重點在哪裡。設計案例原存有什麼問題，如何以設計去解決克服，或是這個作品案例什麼地方最有成就感，都可以作為說明重點。

有些設計公司會以現場畫圖的考試方式來測試應試者的能力程度，隨身攜帶繪圖工具如筆、捲尺等工具，面試前做好充分準備，也能令面試官留下良好印象，若已知會考試卻連該使用的工具都不帶，則會令面試官對往後的工作態度與細心程度存疑。

Point 3 從工地學習工務

若想進入室內設計的工務領域，細心度與觀察力是從事工務非常需要的性格特質。新手初期雖不具備相關經驗，若能在一個完整的工程期中，用心觀察記錄，從中發現問題，自己思考如何解決，勇於發問，都能大大累積往後的經驗值。

工地每天這麼多師傅他們都在做什麼？工地每天送來什麼樣的材料？這些材料的工法是什麼？如何跟師傅請教讓他們樂於傳授？師傅們的交談術語代表什麼？為什麼是這樣的尺寸？去理解這些細節是因為這些工程要製造出跟生活相關的東西，尺寸細節都有其一定的因果關係。

從事工務若能訓練自己在現場遇到問題後，先有思考的動作，再去問帶人的前輩這樣解決方式對不對？圖面這樣修改好不好？還是如何修改會是比較好的解法？用工務的狀態去理解現場問題，反過來再跟設計師溝通，可以提高自己在工務工作上的不可替代性。

前輩如何進入室內設計圈

	摩登雅舍室內設計總監　汪忠錠
摩登雅舍 室內設計	**從美學繪畫到室內設計的實踐融合** 想成為室內設計師原因：結合興趣並可發揮專長

摩登雅舍室內設計總監汪忠錠就讀國立藝專（台灣藝術大學前身）美術系時，即認知到畢業後不論從事純美術創作或擔任美術老師，都會面臨到經濟現實面問題，加上半工半讀嘗試餐飲、木工等不同行業，漸漸摸索出自己興趣是在室內設計領域。

起初，汪忠錠四處找尋實習機會，入行在工地蹲點，向師傅工班學習施工與材料相關知識，補強自己非科班出身的不足，日後更結合自己美術系的專業背景，以親自手繪壁畫與浮雕、造景、手作牆等藝術融入居家室內設計風格，為豪宅創造鄉村、美式、南歐及峇里島渡假等迥異風格，其獨特手繪風格與堅持施工品質兩大強項，讓過往合作過的豪宅屋主在換屋或更新裝潢時，仍回流選擇與摩登雅舍室內設計合作。

向工班學習補強不足，蒐羅優秀人才庫

汪忠錠回憶自己大學時喜歡佈置自己房間，也喜歡參觀同學家裝潢。「那時候

常四處串門子，去西畫組同學家都是泡咖啡待客，家裡佈置也是美式鄉村風或歐式古典風格。到國畫組同學家，飲料變成中國茶，佈置也以中式風格居多，我發現我很喜歡讓自己住的房子很有特色，很有個人風格。」汪忠錠說。

他思索再三決定結合興趣，往室內設計行業發展，恰好父母經營照相館的客人中有室內設計師客群，汪忠錠藉機研究設計師的平面圖為什麼這樣畫？室內設計這個行業究竟在做什麼？後來跟著一位自行開業的女設計師實習，卻發現自己畫的圖都被丟進垃圾桶不能用。

「我當時很難過，不知道為什麼我精心畫的圖不能用？後來才知道，圖畫得再漂亮，師傅做不出來也沒用。」畢業後汪忠錠正式進入室內設計公司，他抓緊跑工地的機會，「我的左邊口袋放香菸、右邊口袋放檳榔，包包裡面還放瓶酒，全為了跟工班打好關係。那時整天蹲在師傅旁邊拍照、紀錄各種施工細節，研究師傅使用的材料與施工方法之間關係，下班後就去圖書館借相關書籍研究。」

汪忠錠藉由轉換不同設計公司來學習各種設計風格與累積經驗，並蒐集各設計公司的優秀工班與師傅。他認為，用學習心態上班，比在意薪水高低更重要，若非科班出身，興趣是讓你堅持不怕苦一路走下去的動力。設計這條路沒有捷徑，就算有現代科技輔助，工作經驗的累積還是很重要，沒有踏實的經驗，想一步登天很危險。

「因為我有美術繪畫底子，當時把重點放在工程面，向現場師傅學習除了能看到實際操作面，也是學習工法最直接、最精準的途徑。等能力達到某種程度之後，出國旅行更是邁向高水準的最快方法，千萬不要有大頭症想法，世界上永遠都會有更厲害的人值得學習。」汪忠錠笑著說。

有些人以為他定期出國好像悠閒度假，但其實都在深度觀察建築比例與設計形式。汪忠錠堅定地說，「人外有人、天外有天，學習是永無止盡，而且誠信（說到做到）永遠是設計師最大資產，這樣不僅工班會挺你，屋主們也會信任你，成為無形的最大行銷資產。」

前輩經驗告訴你：

① 及早立定目標，找尋相關接觸管道，不怕犯錯，抓緊學習機會。
② 與工班師傅打好關係，直面學習工法材料相關知識，勤做功課。
③ 利用美術系所學樹立個人獨特風格，以專業背景進行融合與創新。

精選案例分享

結合美術系所學專長，汪忠錠透過手繪壁畫為顧客居家空間增添獨一無二的美麗風景。圖片提供＿摩登雅舍室內設計

有別於其他設計公司用電話圖呈現 3D 圖，汪忠錠利用手繪立體圖創造摩登雅舍室內設計專屬的定位。圖片提供__
摩登雅舍室內設計

（左）汪忠錠發現自己喜歡佈置居住空間，學生時期就常以 DIY 方式改造家裡，也讓他因此找到一生志業。（右）
此為汪忠錠 30 年前由美術轉室內設計工作時，第一次拿著 3D 透視作品找工作的手繪圖。圖片提供__摩登雅舍室
內設計

Step

5

我該養成設計以外的
什麼能力？

Part 1
觀察力

Part 2
溝通力

Part 3
提案力

Part 4
報價力

Part 5
解決力

Part 1

觀察力

/

除了具備繪圖、設計、美感等能力，培養良好觀察力也是增加設計能力的要素之一。從生活中推敲出業主生活未來可能面臨的問題，早業主一步想到提前以設計解決問題，正是設計師為顧客著想的貼心之處。另外像是利用看劇、旅遊、住飯店等各種機會，觀察現下流行的設計風格元素，也是為自己設計加分的觀察力表現。

Point 1 生活場景中思考實驗

FUGE GROUP 馥閣設計集團創辦人黃鈴芳，善於從生活中發覺問題，以實驗找到解決方法，再以設計為客戶打造舒適居住空間。像是掃地機器人剛推出時，她就買了一台回來實際使用，看掃地機器人是如何運作？碰到什麼東西會卡住？結果發現細膠條會讓掃地機器人卡住，但堆成小山丘的資料卻可以爬坡越過。

FUGE GROUP 馥閣設計集團所設計的案場以住家居多，業主的生活跟黃鈴芳的生活至少會有 70% 是相同，平時觀察生活場景與需求，就會知道設計上要注意什麼。像是職業婦女，回到家做家事很累，設計師可經由實驗發現如何收衣服最有效率，也因此得知曬乾後直接用衣架放進衣櫃最省事，未來如果遇到同樣也是職業婦女的業主，就可以建議她衣櫃不必設計太多抽屜，當設計師從生活場景中思考提前發覺問題，正是設計打動人心之處。

Point 2 電影戲劇旅遊中找設計元素

從追劇、看電影、喝咖啡、住飯店當中，都可以了解現在流行設計元素，是輕鬆培養美感、拓展眼界的捷徑。崝石室內裝修主理人劉宜維會從近期熱門的韓劇、日劇吸收當下流行的色彩與裝潢風格，像是日劇的空間氛圍可以觀察日式或極簡風格，韓劇可以了解奢華豪宅風格，歐美劇則可看到英式古典風格，甚至連逛精品百貨公司，都可以從更衣室去觀察櫃體材質、如何拼接收邊、首飾專櫃如何展示，作為未來設計臥室櫃體與梳妝台的參考。另外，觀察特色咖啡廳裝潢，也可以研究是否可以把一部分的裝飾方式或使用材料去衍生引用，或是利用住飯店的機會觀察是如何設計配置，都可以為自己的設計激發靈感。

Point 3 定期到相關廠商展間吸收新知

要觀察浴室設計可以到相關廠商的展間，像是台北建材中心裡面有衛浴廠商，或是磁磚貼材等建材廠商，都會設有情境展示間，而高檔衛浴的面盆、浴缸通常會同步國外新設計，定期去現場了解材質觸感、思考可如何搭配，也是吸收新知的方式。

👤 Experience 前輩經驗談

設計師 Leo 認為，「觀察」是很重要的能力，所謂的觀察，是從見到業主的那一刻就開始的，要從言行舉止、衣著配件去觀察出他的品味，進而推測出對方偏愛的風格形式，除了人以外，觀察房子也是很重要的一件事，像是老房子裡的瑕疵、結構管線的問題，都必須要頂先觀察好，才不會影響後續工程進行。再來就是對於美感的觀察，生活的所有角落都可以是資料庫，培養設計的眼光都須仰賴觀察的能力。

Part 2

溝通力

/

要成為一名室內設計師，除了要有設計上的專業之外，還必須是一位優秀的溝通者，溝通能力對於室內設計師來說，是至關重要的，在設計的過程中必須向業主提案，與工班、團隊成員、廠商等多個不同單位的團體合作，而順暢的溝通才能讓設計案順利地推行。

Point 1 會設計更要會溝通

1. 反覆討論細節：設計師除了會設計之外，更重要的就是會溝通，先理解客戶的需求，才能精準地展開設計，並向客戶提報，過程中會與客戶展開密切地討論，到了施工階段，必須與工作團隊、廠商溝通協調進場的順序與時間，施作的細節確認也需要反覆地與工班討論，達成有效率的工作模式。

2. 有效聆聽與對話：透過有效的溝通，設計師能夠從客戶口中獲得更多關於他們生活方式、偏好和目標的信息，接著用設計達成業主的需求與期望，溝通的優點就是能減少雙方認知的落差，創造與業主期望值相符的設計方案。好的溝通不外乎由「聆聽」與「對話」兩種元素組成，若希望對方能採納自己的意見，首先必須先學傾聽，並表現出同理，讓雙方搭建起溝通的橋梁，確認彼此認知上的歧異點，並討論出解決方式，進而獲得共識。

Point 2　溝通使工作事半功倍

設計師腦海中的想法除了化為設計圖紙之外，也必須透過適當的溝通傳達自己的設計意圖，進而獲取客戶的認同，良好的溝通能力能讓雙方在最短的時間內取得共識，推進專案的進程。在一個設計案中，設計師必須同時與來自不同領域的專業人士合作，例如建築師、工班、廠商……等，若遇到基地位於公寓或大樓，還必須和左鄰右舍打好關係，若設計師能具備良好的溝通素質，便能使工作事半功倍。出色的溝通能力，將會是設計師在競爭激烈的室內設計產業中脫穎而出的關鍵。

Point 3　在工地切忌不懂裝懂

設計師江尚烜表示，如果真的對工地的施工項目不了解，千萬別不懂裝懂。每位師傅的施作方式不盡相同，可以在現場詢問師傅當天的施工項目與做法，藉由手繪圖輔助彼此對於此施作項目的認知一致，看著師傅做同時拍照記錄，並觀察師傅的性格，找到適合相處的方式，在初期工地實務經驗不足時，邊觀察邊學習，厚臉皮地詢問請教，施工現場的容錯率低，寧可溝通上花點時間討論，也不要因為溝通不良而導致工程出現缺失。

Part 3

提案力

/

室內設計產業豐富多元，競爭也相當激烈，要想脫穎而出，提案能力可說是成為設計師不可或缺的重要素質之一。在客戶面前展示自己的設計與創意，並運用出色的表達能力突顯自己的優點，便有機會在同業中擁有較高的獲選機會，成功地贏得設計案。

Point 1 提升語速與清晰度

室內設計師想要順利提案，可以提升說話的語速，以及清晰度。第一步是豐富自己的詞彙量，見人就聊，想到什麼聊什麼，而且語速要快，把話說明白講清楚，讓聽的人能聽出你說的是什麼；第二步是在聊天的過程中加入稍微專業的知識與話題，讓聽的人保持興趣高漲。用專業、易懂的語言來表達施工工法，在與業主交談時相當必要的，並在提案過程中碰撞出新的想法，和業主做朋友，進而了解他們的需求，業主才會心甘情願地把室內設計交給你。

Point 2 以邏輯支持提案論點

提案能力，是贏得合作專案的關鍵。面對客戶時，必須以自信的談吐，加上圖文、簡報的輔助，突顯出自己的專業知識、洞察力，並針對顧客的需求點加強說明，便能贏得客戶的信賴進而獲取合作機會。而支持這一切順利進行的推動力，便是以邏輯為基礎，建構扎實的設計，與豐富的故事性，可化為提案時最佳的素材，在戰場上只要展現出自己最自信的一面，便能讓客戶受到感動。

Point 3　展現創意與專業性

1. 聽覺與視覺刺激：提案，是室內設計師展現自己創意與專業的機會，表達有許多方式，大致可分為「聽覺」與「視覺」兩種感官的刺激，口語的表達能力，就如同上台演說一般，可藉由次數的練習，加強自己表達的流暢度；此外，視覺的部分除了文字描述之外，也包括豐富的圖片，例如設計手稿、參考圖、渲染圖……等，在展現專業度的同時，還能幫助顧客在最短時間內理解設計師所提出的概念，與提供的選項。

2. 提案溝通技巧：提案能力包含了溝通與協商的技巧，不論是設計師理解客戶的期望、處理變更的需求，或是否能依據狀況應時調整……等，都可以透過適當的提案溝通促進設計師與客戶的互動，確保雙方的合作是順暢且愉快的。

👤 **Experience　前輩經驗談**

設計師李瑋甄表示，培養自己的說故事能力相當重要，以站在業主的立場思考其需求，如何從談話過程中觀察、預先設想關於所有的可能及變化，可以從不同的角度切入問題來提問在設計上可能會碰到的狀況，來觀察業主的反應，更重要的是培養應對進退的說話技巧。

Part 4

報價力

/

新手設計師在報價拿捏上較無經驗，可向工班或師傅經驗借師，避免因思考死角造成財務損失。以專案管理角度掌握業主發散式想法，集中設計施工重點，訂下完成時間，同時與大型材料廠商保持良好聯繫，可收到建材價格波動的預告通知，且有規模的材料商商譽較好、存貨量較穩定，可避免小廠商說漲價就漲價的風險，也可請對方介紹好的工班師傅。

Point 1 以廠商與工班師傅經驗為師

新手設計師在對建材價格掌握尚無信心前，可先將估價內容給不同的工班師傅報價來了解價格區間，須注意不能只給一個師傅或工班報價，因為報價習慣各有不同，有的師傅報價可能會連工帶料，有的則會分開，或是給 A 師傅報價後卻交由 B 師傅承接都有可能，至少有兩、三方的報價後比對才能了解高低價格帶。

1. 注意估價單的單位尺寸：自己開始學習估價時，首要注意估價單上每個細項的單位尺寸要寫清楚，例如 70 公分的櫃子，腰櫃或高櫃會影響報價不同，櫃體是否有使用特殊五金也是影響價格的一大關鍵。另外給出估價單的時間點也會影響報價的詳細程度，例如在第一張圖面後的初步估價，跟後面詳細圖面的估價必然有所不同。

2. 與業主保持密切聯繫：聽到價格會有波動時即時與業主預告溝通，把估價單上較容易產生大變動的品項拿掉或備註說明，亦可避免從估價到簽約時間若是拉得比較長所產生的不確定性，簽約後盡快發包也可避免因資訊落差所產生的價差成本。

Point 2 **以專案管理角度協助業主掌握重點**

1. 掌握設計與施工重點：很多業主人生可能只會遇到一次裝修，碰到設計師會興奮地討論風格、材料、要做那些設計裝潢，這時設計師應該以專案管理的角度抓回業主發散式想法，先抓出業主預算、能有多少工程時間，這樣可以掌握設計與施工重點。舉例來說，若是中古屋，也許原本業主對風格設計有許多想法，這時設計師就可以提醒業主，工程費用可能有一大部分要花在水電浴廁管線與防水等基礎工程，風格化的部分就必須減少佔比或更換材料，這樣能讓雙方溝通不至出現落差，也較能衡量出對方需求與自身利潤。

2. 留存與業主的溝通依據：工程中若遇到追加或更換材料的部分，現在多以社群軟體溝通，記得要留存文字內容作為日後發生糾紛的依據，估價單上也盡量寫清楚品牌型號避免之後發生爭議。若是過於高單價的品項例如廚具、浴缸或面盆這類設備，新手設計師若無經驗，可採材料實報實銷的方式，讓廠商直接與業主洽談或交由廠商施工，室內設計師只需要負責管線部分，切分施工範圍與責任歸屬，可減少後續衍生問題的賠償金額。

3. 合約標示爭取自身權益：新手設計師常遇到被要求不收監工費與設計費，這點需視情況是否讓步，並且懂得婉轉爭取權益。工程合約更要標示清楚，像是註明兩大重點，1. 若因材料成本上升導致超過多少％，得重新調整材料內容，2. 若因不可抗力之因素造成價格波動需重新議價，都是保障權益的小撇步。

👤 **Experience　前輩經驗談**

同思設計主理人 Leon 提到，他在初創業時，對於工班講的話，都是抱持著懷疑態度，因此前兩年工地所有的工種，他會親自跟著師傅一起做，當師傅說大片磁磚很難貼，需要加多少錢時，當他貼了之後發現一個人真的搬不動，還需要用其他特殊技術才行的時候，他才相信這項工法值得加錢，也從親身體驗中學習如何估價與報價。

Part 5

解決力

/

問題的產生，就是因為理想與現實發生了落差。室內設計是一個從無到有的過程，這段過程中會有來自四面八方的問題橫空出世，而案子最後是否能順利從圖紙落地，則考驗著設計師解決問題的能力。透過分析，接著提出可能的解決方法，開始進行嘗試，便可以一步接著一步，慢慢地解決問題。

`Point 1` 充實專業增進解決能力

問題的產生，就是因為理想與現實發生了落差，這樣的情況最容易發生在設計師與業主這樣的組合之間。設計師是否能恰當地出面，並理性地解決問題，直接地影響了設計的品質與顧客滿意度，與自己專業的發展。在設計案中，設計師可能會遇到許多技術性的挑戰，如結構改造、電氣設施……等問題，要解決這些問題就必須具備相應的專業知識，才能在保證安全性與功能性的前提下實現圖紙上的設計。

`Point 2` 運用智慧找到平衡點

解決問題可以拆解成5步驟：1. 確認問題 2. 分析問題 3. 制訂方案 4. 開始執行 5. 檢討修正。遇到任何問題都可以套入上述的步驟，思考解決之道。室內設計師執業的生涯中，會遇到千千萬萬種不同的問題，可透過智慧思考事情的輕重緩急，決定處理的順序。梳理問題的過程中，也可以將優缺點列出，理性地分析選擇不同方案，接下來所會發展成的結果。若問題已經跨出了自己熟悉的領域，就要尋求專業的協助，多與人討論也可以從中獲得不同的刺激與想發，加速解決問題所花費的時間。此外，與客戶或是團隊成員持續進行反饋與溝通，也有助於讓雙方在彼此間找到平衡點，使設計順利地推進。

👤 Experience　前輩經驗談

設計師李瑋甄提醒，施工工法會因為師傅的不同，會有不同種的作法，以木作裝潢工程為例，同一面造型牆面，雖然會有 2 種以上的施作方式，但只要最終呈現出來的模樣與當初的設計圖說相同就可以了。當初她在準備考取裝修工程管理證照時，因為內容有大量的工法需要了解，在書本中看不懂的地方，她會先上網找影片自己研究後，再藉著去工地時問師傅，畢竟專業施工人員還是以各工種的師傅為主，能夠從他們身上學到幾十年來的工法精華。遇到任何問題，自己先想辦法解決，如果真的解決不了，再請教專業人士，過程中就能夠不斷養成解決力。

Note

前輩如何養成設計以外的其他能力

Case 案例故事

懷特室內設計　林志隆

堅持初衷從餐飲成功跨域室內設計
想成為室內設計師原因：熱愛與空間、美學有關的事物

拿菜刀的，能拿起尺規當室內設計師嗎？懷特室內設計總監林志隆的親身經歷，就是最好的證明。在室內設計圈屢獲獎項，並在產業內占有一席之地的林志隆，本科是學習餐飲的。

故事要回到林志隆的國中時代說起了，「我當時參加學校的平面設計比賽獲獎，老師說可以有保送甄試的機會，於是就選了那個年代的高職第一志願——淡水工商，在友人的建議下選擇了餐飲管理科。林志隆表示，當時在學校的確是沒太著墨於磨練自己的廚藝，倒是花了大把時間鑽研果雕，當學藝股長參與教室佈置，而這一切與日後踏入室內設計產業，成為室內設計師的關聯，就是——美學。

廣告業務斜槓成為設計師

林志隆畢業後，選擇了到飯店上班延續餐飲管理科的專業，飯店的工作重複性

高、千遍一律，讓對於喜歡工作節奏豐富的他，開始思索自己是否有其他可能，後在朋友的邀請下前往廣告公司，擔任平面設計師，成為與設計、美學接觸的契機。「那時候做企業 CI、印名片，做廣告設計，只要客人說得出口，不管會不會，我們都說『可以，我們會做』」，其中也包括了一個改變他一生的案子。

當時的公司幫一間燈具廠商設計型錄，對方問「你們有做室內設計嗎？」，完全是「衝動派」的林志隆與友人，選擇了先答應，再來想辦法。兩人就這樣在摸索中學習，完成了一場辦公室的裝修案。嘗到成功的果實後，2008 年林志隆與友人合夥開設了懷特室內設計，正式跨入室內設計領域。林志隆笑說，「那時候有點想得太簡單了，26、7 歲的年紀，想說大不了再回去上班而已」，如同歌手林強「向前走」的歌詞一般，兩人當初也是決定要來台北打拚，創業的第一步就落腳在板橋。

用全力以赴的精神對待設計

林志隆笑稱，自己真的是邊做邊學，在成為設計師之後，才開始學習繪圖、了解工法。他分享，自己在成為設計師初期，為了了解工法天天泡在工地，看師傅怎麼做，不懂的就發問，日積月累讓他從外行，成為了真正的內行，他幽默地說：「一開始是我們被師傅騙，到現在我們都可以騙師傅了」，此話雖然具有開玩笑的成分，但也說明了對於知識與專業的學習與累積，像是遇到複雜的設計，師傅認為難做或是做不出來，林志隆甚至還可以反過來給建議。

跨行轉業本就是件不易的事情，但林志隆始終秉持著「把事情做到最好」用全力以赴的精神，去對待每一個案子，不論是設計或工法，碰到不會的就發問，「我從來不會覺得問人家是一件丟臉的事情，這件事很重要」，就算現在已經

是資深的設計師，當看到好的設計時，他還是會向設計者請教，學習對方的優點，並轉化為自己的設計能量。他強調，室內設計是一個不斷滾動、變化的產業，不停的學習，才能讓自己進步，並利用設計回饋到客戶身上。

餐飲專業成為跨行者的優勢

創業初期，懷特室內設計多以居家空間的設計案為主，在案量穩定後，商業空間的案子也逐漸增加，過去餐飲管理科的專長，在林志隆成為設計師時，則成為他的一大利基，曾經身處於水深火熱的廚房內場，自然理解出餐時火力全開的忙碌場景，比起空間的美觀與設計感，林志隆會更先著重於場域內外場的動線安排，同時詢問品牌配置的現場人力、餐點送餐方式、品牌定位等細節，接著再運用設計功力，渲染空間的視覺效果。正是因為非本科系出身，讓林志隆的設計更加地靈活，能持續不斷地創造出讓人感到驚嘆的空間。

前輩經驗告訴你：

① 把握演講邀約的機會，訓練自己的表達與口條，使台風穩健提案力 up。
② 大量吸收網路上、廠商推陳出新的建材資料、施作手法、使用方式。
③ 拓展交友圈，從不同領域的菁英身上學習優點，加強非設計領域的知識。

懷特室內設計位於新竹的辦公室，有 200 坪的空間，公共領域如藝廊般廣袤而開闊。圖片提供＿懷特室內設計

基地的限制，能激發設計師的潛能，這個三角形、內有15根梁柱的案子，讓林志隆印象相當的深刻。圖片提供＿懷特室內設計

面對棘手的空間，林志隆在界定空間的同時，巧妙地隱藏空間中大部分的梁柱。圖片提供＿懷特室內設計

Step

6

如果我想
自立門戶？

Part 1

室內設計公司開業

Part 2

建立個人品牌與專業形象

Part 3

增加公司案源

Part 4

財務管理

Part 1

室內設計公司開業

/

設立自己的室內設計工作室／公司，相信是大多數設計師的終極目標。自立門戶能否順利，創業初期的規劃與準備相當關鍵，才能為公司經營建立良好體質。無論選擇獨資或合夥創業，事先都要謹慎盤點個人資源、是否已經掌握獨立開業生存的能力，並了解法規，分析適合自己的經營模式，進而牽涉到營業登記、業務型態等，若有發展野心卻草率決定，將對日後業務拓展造成影響。

Point 1 盤點資源與能力

1. 獨資創業：台灣室內設計公司以獨資創業最為常見，在創業初期，包括洽談提案、概念發想、設計、發包施工、監工驗收、完工到售後服務，整套流程通常都需要由設計師自己從頭包到尾，考驗的不僅是設計力，還要有工程管理、財務管理、案源帶入等能力。因此一般建議設計師開業前最好先在業界待至少 3 年以上，從中學習設計與工程實務、獨立操作與提案，甚至公司經營的眉角，並尋找符合自己個性的設計風格，學習其設計精神、設計邏輯……。

2. 合資經營：如果希望快速擴展經營能量，或是補足能力上的不足之處，可以考慮二人以上的合資經營，尋找志同道合且有不同專長能互補的人合夥，如分別主導設計與工程，或是設計與財務管理、品牌行銷等等，並明訂股權配比和分潤機制，保障彼此權益。此外，家庭資源也可以納入創業資源的盤點中，例如有些設計師會將財務及行政的管理交由另一半或家人負責。

Point 2　業務型態影響利潤

《設計師到 CEO 經營必修 8 堂課》一書指出，室內設計公司的業務型態分為純設計型、純施工型、設計兼施工兼監管、純軟裝陳設型、純監工型、純繪圖型、純代工型及純企劃型等 8 種，而台灣室內設計公司多採取一條龍式的服務，即為「設計兼施工兼監管」。這是因為工程是最主要的利潤來源，將所有工程承包下來，再分包給不同工種的工班，具有可找到各工種最屬害的工班施工，並取得較低的發包成本，賺取較好利潤的優點。如果只想專注於設計，也可以選擇純設計不承包工程，但為了確保完工後的品質，可以向業主推薦可信賴的工班，也可以設計兼監管，透過監工確保自己的設計圖能確實落實，畢竟設計案才是室內設計師最佳的自我行銷案例。

Point 3　組織型態影響日後業務擴增可能性

組織型態方面，設計師自立門戶共有工作室（行號、商號）與公司兩種選擇，兩者依循不同的法律，償還責任、稅率都有差別，更影響到日後業務擴增的機會。隱作設計主持設計師鄭安志指出，像是政府標案、金額較大的案子，通常都會限定「公司」才有合作與投標資格，而且有些還會看公司的成立時間、資本額多寡作為評估標準，因此如果一開始就有明確想擴大的野心，或案源來自需要開發票的業主，建議直接成立公司，日後如果想轉型也比較不會有阻礙。由於成立公司需要合法的登記地址，若初期沒有辦公室的需求，建議可以選擇承租商務中心，不僅租金相對便宜，中心內也多設有法務，稅務等相關諮詢，幾年後若需要更改登記地也較簡單。近年也興起共享辦公室的選項。

👤 Experience　前輩經驗談

同思設計主理人 Leon 提醒，自行開業者的工作技能是必須，但最重要還是人脈，他認為設計師自行完成不同類型的案子各 10 個之後，就可以創業了，因為完成 10 個案子後，就擁有 85% 的技能，剩下 15% 的能力則是自己需要再額外增強。值得注意的是，施工工程多少會有賠錢的風險，他建議未來想要創業的人，身上一定有一筆預備金，例如做 NT.300 萬元的案子，就要有 NT.100 萬元的預備金，大概抓三分之一的金額，以備不時之需。

公司與行號（商號）組織的差異

	有限公司	行號（商號）
法源依據	公司法	商業登記法
所屬管轄機關	經濟部	地方縣市政府
名稱	全國性，全國不能重覆	地域性，同縣市不能重覆
資本額	不限，特殊行業有限制	不限，特殊行業有限制
股東人數	1 人以上	獨資 1 人、合夥 2 人以上
股東責任	以出資額為限	無限清還責任
營業稅率	5%	1%（小規模）、5%（使用發票）
營業事業所得稅率	20%	併入個人綜合所得稅申報
是否使用統一發票	使用統一發票	每月營業收入 NT.20 萬元以下免用

Point 4 **成立室內裝修設計公司須具備相關證照**

設立公司之前，必須先設定公司申請的營業項目（涉及日後可開發票的項目），室內設計算是特殊行業，營業項目分為 E801010 室內裝潢業或 I503010 景觀、室內設計業以及 E801060 室內裝修業。其中，E801010 室內裝潢業或 I503010 景觀、室內設計業並不需要相關證照也可以申請，E801060 室內裝修業則需要有一名取得「建築物室內裝修技術人員登記證」的員工，而該資格之取得，本身需具備「建築物室內裝修工程管理乙級證照」，公司名稱才會冠上「室內裝修」。

若想合法開業，一定要認識「建築物室內裝修工程管理乙級證照」與「建築物室內設計乙級證照」兩張證照，基本上也是所有室內設計師開業必備，以保障消費者權益。「建築物室內裝修工程管理乙級證照」牽扯到施工業務的承接，能開立「室內裝修工程公司」，經營工程發包、監造相關事務，以及協助業主申請「建築物室內裝修合格證」，王采元工作室設計師王采元提醒，即便決定不接施工，但仍然要到工地監工的話，也需要取得這張證照。此外，如果想標公家機關的案子來做，通常都會要求有室內裝修登記證才能參與；而「建築物室內設計乙級證照」表示設計師具備能根據業主需求繪製出平面圖、施工圖等的能力與資格，如果只想做「純設計」便只需要這張證照即可。

室內裝潢與室內裝修的差異

	室內裝潢	室內裝修
營業項目	E801010 室內裝潢業	E801060 室內裝修業
法源依據	無	建築物室內裝修管理辦法
證照	不需要	需要「建築物室內裝修技術人員登記證」
公司名稱	OOO 有限公司	OOO 室內裝修有限公司

Point 5　營業登記建議一次到位

室內設計公司的營業項目通常不會只有 E801010 室內裝潢業或 E801060 室內裝修業，一般上還會再登記 I503010 景觀、室內設計業、E601010 電器承裝業、E603090 照明設備安裝工程業、F120010 耐火材料批發業和 F205040 傢具、寢具、廚房器具、裝設品零售業，甚至 I105010 藝術品諮詢顧問業等等，上述皆無須證照即可登記，建議盡量一次登記到位，避免日後補登記較為麻煩，不過也不是登記項目愈多愈好，因為登記項目多，未來被加強查帳的機率愈高。

Part 2

建立個人品牌與專業形象

/

室內設計公司如雨後春筍般成立，加上數位時代資訊快速傳播，讓設計逐漸走向均質化，如果沒有藉由具有個人特色的「品牌」創造出差異化、提高辨識度，很容易就在市場中被埋沒。雖然創業初期，重點多放在拓展案源，但仍建議可以多方嘗試尋找品牌定位，漸漸建立品牌獨特性的雛型，若能從一開始就有意識地建構品牌文化與價值，更能節省走冤路的時間。

Point 1 　了解市場加強核心競爭力，形成差異化區隔

品牌與行銷不同，行銷策略著重短期帶來效果，而品牌屬於長期經營，精準的品牌定位，能無形中傳遞企業的核心價值、精神理念和產品服務等優勢。因應公司策略，室內設計的目標市場有 B 端企業組織的「商業空間設計」和 C 端消費大眾的「住宅設計」兩大類，創業初期建議先明確選擇經營重點，了解市場及消費者需求，進而找到屬於自己的核心競爭力，進而架構品牌，與競爭對手形成差異化。隱作設計主持設計師鄭安志分享，從一開始就定位隱作設計走比較簡約，不做累贅裝飾的設計風格，雖然創業初期案源不穩定，無法自由挑選案子，但遇到比較契合的業主，就把握機會花更多心力，甚至犧牲部分利潤，漸漸將品牌與業務導向設定方向，對外不僅提升品牌辨識度，也吸引目標客群業主。

Point 2 從自己出發，為品牌注入靈魂

室內設計公司品牌，傳遞著主持設計師的設計核心價值及精神理念，隱作設計主持設計師鄭安志認為包括自己在內，大部分室內設計師其實都比較像是藝術家，選擇符合自己喜好與性格的設計切入市場，有著不會輕易搖擺不定的優點。他建議，無論本科或非本科出身的設計師都立門戶前，先進入其他設計公司，除了學習設計實務，也是摸索自身的過程，「可能去第一家的時候還比較懵懂，但到了第二家漸漸開始清楚自己喜歡怎麼樣的設計，然後漸漸朝自己想要的風格前進。」當最後出來自立門戶時，便可以再揉合自身經驗諸如屬於自己靈魂的細節、打造不一樣的定位。「做得好的設計公司，大部分都有希望帶給別人的語彙。」鄭安志舉例，自己曾待過一間公司主打簡約風的新中式主義，透過前輩新一層的體悟，能刺激自己去理解設計的深層涵義，而非停留在視覺風格之上，而這些凌駕於產品之上的價值、文化和風格，內蘊其中的特質展現獨特性，讓品牌能與目標族群建立長期的溝通與連結。

Point 3 品牌特色塑造 6 大方法

《室內設計公司創業計劃書：12 個計劃，42 個經營要項，step by step 帶你成功開業》一書整理出品牌特色塑造的 6 大方向：

1. 風格差異化：要打造品牌的競爭優勢，就要找出自我強項，塑造為品牌特色，如果定位一種設計風格，也要有能與競爭者產生鮮明對比的差異。反之，沒有刻意設定風格，能以多元設計風格兼具質感滿足不同業主的需求也能發展為特色。

2. 專業特殊強項：舉凡擅長收納機能、軟裝陳設、或專精水泥施工、專研木材質等，若特殊專業能力在市場上沒有太多競爭對手，便能作為品牌區隔。

3. 無形服務的品牌記憶點：無形的服務也能創造獨特性，像是運送、安裝、維修、保固等流程，提高信心保證，或針對豪宅業主提供藝術品採購陳設的建議等。此外，也有附加在產品本身的創新服務，如整合品牌的商業空間設計等。

4. 專營特定市場：品牌特色可以標榜特定產業，例如專門經營餐飲、酒店、診所、百貨專櫃、建案等商業空間，或是細分至小宅、老屋等特定住宅屋型坪數，能因為挹注較高的設計專業、設計經驗豐富產生獨到、完善的設計概念，引起相關圈層的注意。

5. 切入痛點，創造價值：抱持同理心找出業主的痛點，透過設計專業加以解決，可打造貼心獨到的品牌優勢。王采元工作室便強調針對每個獨特的生命個體，挖掘每個空間特有的韻味潛力，讓空間貼緊「行為」本身，更擬出多達數十個問題的需求表單供業主家中每個人填寫，從基本的需求到收納情況、睡前儀式、生活習慣等大小細節都深入了解，務求比業主們更了解業主，才能實現真正以「人」為本的設計。

6. 強化顧問角色：為持續擴展特定產業的商空設計案，除提供服務設計外，還要成為業主在專業領域上的諮詢智庫，像是在餐飲空間設計外，還提供整合產品與平面設計、統整品牌視覺與定位等服務，在累積足夠經驗後更能出版餐飲創業相關專書，打造專業感，強化品牌競爭力。

Point 4 架設官網建立品牌專業形象

如今，消費者習慣透過網路搜尋公司產品和服務，來評估是否要進一步進行消費，因此線上行銷通路的建立變得十分關鍵。相較於社群媒體只能傳遞零星資訊，官方網站能讓人更全面地了解一個品牌，包括設計風格、接案流程等，因此官網是企業形象的延伸，能展現專業感，並提升信任度與好感度。

隱作設計主持設計師鄭安志指出，設計公司開業初期，幾乎所有事都要設計師自己一手包辦，不需要急著一步到位，在草創時期就建立好官網，可以待日後案源邁向穩定，也有足夠多的好案子能篩選時，挑選曝光案件，利用獨特案件塑造品牌形象，藉此進一步吸引喜歡品牌設計風格的消費者。王采元工作室設計師王采元則是在開業 17 年後才正式成立官網，並將過去 13 年在自媒體經營的圖文重新整理放上，更開始定期於官網經營專欄，透過一篇又一篇的文章與粉絲闡述設計想法、思考等，如今新接洽的業主幾乎都是讀完官網所有文章、看熟作品後才來，有著品牌的高度認同感，形成高效的行銷效益。

Point 5 經營自媒體，建立與消費者溝通的管道

自媒體的特性在於主動發聲，和目標業主溝通品牌定位，也可策略性地投放作品，進行觀念溝通，提升粉絲黏著度。室內設計師最好的行銷，永遠是自己的作品，王采元工作室設計師王采元認為如果連自己設計的作品都無話想對其他人分享、不想解釋，讀者又要如何透過圖片看出案子的亮點、細節、設計理念？因此從很早就開始深耕自媒體，透過每一張作品照片都附上文字説明，去講述設計時的思考、小巧思……，讓觀者看完就能與設計者產生對話與連結。

除了完工照，施工照、工程中遇到的困難與解方、與工班的溝通、手繪的圖面都可以成為自媒體經營的素材，藉以突顯品牌風格。社群時代下，自媒體平台走向多元化，因應消費大眾取得資訊管道複雜，要經營自媒體建議不侷限於特定平台，像是 Facebook、Instagram、部落格、微信、YouTube 和抖音等不同媒介，有著各自的特性與宣傳效果，表現形式文字、圖片到影像一應俱全，可多元經營擴大觸及面向。

Part 3

增加公司案源

/

設計公司要想長期經營，便要設法穩定案源。創業初期，大多案源都只能從舊識關係帶入，如果不想靠關係介紹，採取「代銷」路線，透過房屋銷售員收取佣金的方法，帶來第一筆生意，啟動後續案源也是常見的方式。初創時期多半無法挑選案子，不過隨著案源漸漸帶入，好的設計案在業主人脈圈層引起口碑效應擴散帶來，便能引來新的顧客。

Point 1 親友介紹到口碑行銷

創業初期，通常先從關係介紹切入，包括親朋好友、前公司服務過的舊客戶，透過情感連結和良好口碑所奠定的信任基礎，可延伸繼續合作的意願，或轉介其他客戶。隱作設計主持設計師鄭安志分享到，自己的案子多數來自口碑行銷，「只要你把案子做好，業主自然就會幫你介紹下一個客人，或是看了之前客人的住宅覺得十分喜歡，日後有住宅需求就會來找我。」根據美國《哈佛商業評論》研究，爭取一位新客戶所花的成本是舊客戶的 5 倍，而一位滿意的舊客卻能帶來 8 筆轉介生意。因此，設計到工程完工通常長達三個月到一年不等、長工期的住宅案，掌握這段時間為業主創造獨到的價值，便容易建立緊密互動的客戶關係。而工期一般較短的商業空間設計案，也能透過創意新穎的指標性個案，為業主帶來客源、提高收益的同時，在相關產業造成口耳相傳。

`Point 2` **媒體曝光，達到宣傳效益**

室內設計的媒體多元，從傳統紙本、網路平台到電視影音一應俱全。室內設計公司草創初期多用關係帶入案源，而媒體的報導是讓客層能突破限制的方法之一。透過媒體刊載而擴散的宣傳效益可分為被動性與主動性，被動性仰賴媒體端需求，而主動性除了廣告投放外，還包括積極投稿，將具新鮮感、獨特性與影響力等亮點的案子投報適當的媒體，搭配精心拍攝的照片與文字說明，爭取公關免費宣傳報導的機會，而國際設計獎項的得獎作品、獨樹一格的新作發表等都是媒體會注視的方向。

隱作設計主持設計師鄭安志提醒，主動投稿也要記得謹慎挑選調性適合的媒體，因為品牌的打造不能亂槍打鳥，要盡可能讓投放的媒體平台與目標客群的性質重疊才有更好的效益。王采元工作室設計師王采元則分享到，如果設計師平常用心經營好自媒體，也可能吸引到媒體來定期主動詢問是否有案子來提供報導，提高刊登於媒體的機率。

`Point 3` **依據策略投放預算，主動投放廣告**

主動撥出行銷預算購買媒體版面也是提升曝光的作法，不過需要有策略性地執行，尋找適合品牌定位調性的媒體進行投放，或配合媒體議題或廣告企劃降低商業色彩，爭取效益最大化。除了媒體投放廣告外，自媒體社群也可以藉由廣告投放，接觸到更多潛在消費者，而這仰賴對於目標族群輪廓的了解，如他會出現在什麼媒體？他的年齡屬性？他需要哪些資訊？這些都需要長期觀察才能選擇，也關係到品牌的塑造。

Part 4

財務管理

/

財務管理是企業管理的基礎，依照室內設計公司經營型態的不同，財務管理的複雜程度也有所不同，好比說相較於純設計，設計兼施工兼監管產生的帳務勢必更加複雜。能賺錢、會賺錢的設計公司，通常都很重視財務管理，才能知曉自己的利潤究竟從何而來，並早一步制止虧損的發生。

Point 1 人力、固定開銷都是成本

感性思維的設計師與非常需要理性的財務管理，分處天秤的兩端，倘若設計師覺得財務很難、很麻煩而置之不理，日後甚至可能有天才突然發現，雖然案源一直進來，帳戶裡卻一點錢都沒有。設計公司開業後，勢必會產生生財工具等一次性開銷、店租、薪資等固定開銷，以及針對公司品牌策略而花費的攝影師費用、行銷費用等等，加上室內設計以人力智慧整合為主的產業特性，當無法精準掌控人力、時間成本就很容易發生虧損。因此要先建立正確的財務觀念：利潤計算除了要扣除主要的單案人力及業務執行成本之外，必須要再扣除公司營業費用包含租金、水電、雜支等及營業稅才是淨利所得，並不是收到款項就等於賺到錢。

公司開銷預算表

項次	費用			
	第一次開銷費用			
一	裝修費	1,500,000		
二	設備			
a	電腦	30,000	V	
b	備品	0		
三	公司規定費用	15,000		
a	更動公司名稱	15,000		
b	律師費用	40,000		
	小計	1,600,000		
	固定開銷費			
一	固定開銷			
a	店面租金	30,000		
b	助理薪水	42,000	含勞健保	
c	設計師薪水	55,000	含勞健保	
d	會計師費	3,500		
e	公司登記租金	2,000		
f	印表機	1,000		
g	雜費	20,000		
	小計	153,500		
	年度	1,842,000		
	年度花費			
一	年度花費			
a	攝影師費用	320,000		
b	比賽行銷	400,000		
c	廣告行銷費	20,000		
d	固定設備	50,000		
e	年終、餐費	100,000		
f	交際費	20,000		
	小計	910,000		
	年度總計	2,752,000		
	年存款	1,000,000		
	季度分配	938,000		
	月分配	312,667		

隱作設計主持設計師鄭安志在創業初期，自己規劃公司開銷預算表，大致了解一年的固定開銷與年度花費有哪些，藉此估算出每個月要賺取的收入，他笑說：「做完看到這個數字嚇到瘋掉」，但心裡也有了底，不會過度分配預算在單一項目的開銷上。圖片提供＿隱作設計

Point 2 建立財務管理報表,確保利潤

1. 健全的財務管理系統:室內設計公司的業內主要收入來源不外乎設計費、工程費及監管費(或稱為工程整合管理費用),純設計業務型態的財務一般較為單純,因為設計與監管費為固定收入;如果要兼施工,工程費賺的其實是工程發包管理的價差利潤,利潤高低就仰賴於工程能力的掌控。而健全的財務管理系統,能協助經營者了解公司實際的獲利情況,也能通過報表掌握公司經營狀態,隨時調整決策。

2. 了解基礎財務知識與法律:以室內設計經營來說,損益表、資產負債表、現金流量表、專案毛利表及損益兩平點計算是最基本且必要的,其中損益表顯示公司時間內賺賠狀態;資產負債表能看出公司經營狀況及資源;現金流量表則顯現公司現金的流向;專案毛利表展現利潤控制的結果;損益兩平點可以固定成本與變動成本掌握管理決策。一般上,室內設計公司都會請會計人員、會計顧問或委外會計師來處理作業,但經營者還是要對基礎財務知識與法律有所認知,能看懂報表,才能讓財務運轉上軌道。

Point 3 建構資料庫精準掌控報價與費用

1. 建構資料庫:報價是整個室內設計交易環節中最重要的流程,即不能背離市場行情,也須顧及業主對價格的認知,同時預留議價籌碼避免影響利潤。以設計兼施工兼監管的全案設計公司來說,報價更必須精準,因為利潤都維繫在工程執行的單案毛利上,如何透過承包方式的選擇,掌控工程品質,避免施工不當或錯誤造成毛利的耗損至要關鍵。建議可以建構一套資料庫,將工班、廠商依照品質及費用進行分級並制定價格,能以此為依據按業主預算進行採購發包,相當方便。

2. 專案毛利表:室內設計產業傾向以專案來執行,因此可以利用專案毛利表來管控每一筆專案的執行結果,像是隱作設計主持設計師鄭安志就利用工程應付款總表,管控一個專案每種工種對業主的報價,到可發包的價錢、付款日期、是否有追加減帳等資訊,方便隨時因應價錢的變動調整其他工種的花費,確保工程利潤。專案結束後,也能利用報表進行檢討,「例如泥作工程虧大錢,會不會就是報價單有問題,或者施工現場發生什麼狀況?」透過差異思考進一步檢討改進。

Point 4　備妥周轉預備金，公帳私帳也要分清楚

1. 周轉預備金應對意外：室內設計服務流程包含前期溝通、接洽案件、設計規劃、提供報價、進場施工等過程，而施工時程較長，通常也會採用依設計段落及工程進度分期付款的方式，有時還會遇到客戶延遲付款的情況，很容易產生收入與支出的時間差，因此建議需要準備一筆經常性營運資金，以便在收入入帳前，用來維持正常營運的資金，如人事、租金與其他雜支費用成本等等。王采元工作室設計師王采元提到，過去就曾因為設計費尚未入帳，卻到了要發薪水的時候而陷入資金周轉困難，後來有了周轉預備金的概念，得以應對臨時狀況的發生。

2. 以公司的「可承接最大案量」來估算：《室內設計公司創業計劃書》一書中，莊世金會計師建議預備金可以公司的「可承接最大案量」來估算，例如打算接 NT.1 千萬元的生意，少說也得準備 NT.300 ～ 500 萬元的預備金，特別是在這缺工缺料、物價飆漲的年代，頻頻出現逾期完工的情況，沒有準備足夠的預備金來周轉，要準時完工也很難。

3. 公私帳拆分清楚：室內設計公司財務管理也要注意公帳私帳要拆分清楚，尤其工程費等代收款項，如果私自動用，後果不堪設想。即使是經營者，也應該為自己設定薪資，每月領取薪水，才能讓公司每一筆收入支出都條列清楚。

室內設計公司財務管理注意公帳私帳要拆分清楚，尤其是工程費等代收款項。圖片提供＿圖庫

工程應付款項總表

工種	報價金額	追加減1	追加減2	追加減3	追加減4	合計報價	可發包價錢	第一次付款
	報　價							
	業主報價							
拆除保護工程	20,000					20,000	18,000	16,000
泥作工程	200,000					200,000	180,000	60,000
水電工程	120,000					120,000	108,000	120,000
空調工程	350,000	20,000	- 5,000			370,000	333,000	360,000
木工工程	500,000		1,500			500,000	450,000	280,000
系統櫃工程	500,000		1,500			500,000	450,000	480,000
磁磚工程項目	20,000					20,000	18,000	19,000
石材工程項目	200,000	- 5,000				195,000	175,500	190,000
塗裝工程項目	150,000					150,000	135,000	140,000
金屬工程項目	20,000					20,000	18,000	19,000
玻璃工程項目	40,000	15,000	6,000			55,000	49,500	52,000
燈具工程項目	30,000					30,000	27,000	28,000
窗戶工程	-					0	0	0
窗簾工程項目	60,000	12,000	3,000			72,000	64,800	70,000
地板工程項目	120,000					120,000	108,000	110,000
清潔工程項目	40,000					40,000	36,000	38,000
設備工程項目	6,000	10,000	5,000			16,000	14,400	15,000
雜項	20,000							
						0		
						0		
						0		
						0		
小記	2,396,000	52,000	12,000	-	-			
監管費	239,600	5,200	1,200	-	-			
最後總價	2,635,600							

隱作設計針對每個專案，利用報表追著數字跑，隨時掌握對業主的報價以及每個工種的發包情況，有效控管利潤，也能確認是否已經收款、發票取得情況。圖片提供＿隱作設計

日期	第二次付款	日期	第三次付款	日期	第四次付款	日期	發票	最後發包價錢	盈餘	結清否	盈餘比率
								發包			
1/1								16,000	4,000	V	
1/2	120,000	1/10						180,000	20,000	V	
1/3								120,000	0	V	
1/4								360,000	10,000	V	
1/5	200,000	1/10						480,000	20,000	V	
1/6								480,000	20,000	V	
1/7								19,000	1,000	V	
1/8								190,000	5,000	V	
1/9								140,000	10,000	V	
1/10								19,000	1,000	V	
1/11								52,000	3,000	V	
1/12								28,000	2,000	V	
1/13								-	0	V	
1/14								70,000	2,000	V	
1/15								110,000	10,000	V	
1/16								38,000	2,000	V	
1/17								15,000	1,000	V	
								-			

前輩如何自立門戶

王采元工作室　王采元

非常規的室設之路，忠於自我打響個人品牌

想成為室內設計師原因：透過室內設計實現對建築的理想

「非常規」──如果要為設計師王采元 20 年的室內設計生涯下一個簡單的註解，或許這是最貼切的形容詞之一。就讀臺灣大學物理系大四那一年，她決定轉換跑道，開始跟著父親自學建築，畢業隔年（2003 年）下定決心要自己接案踏入室內設計領域。

從沒有待過任何室內設計公司，沒有工程實務經驗，更從一開始就立下慎選業主、不包工程、全天候監工的原則，導致執業頭六年案量非常少、拒絕的遠比接受的來得更多，卻也在整個室內設計體制外茁壯成長，培養出扎實的品牌力。如今幾乎每一位新洽業主都認準王采元的大名而來，對她的設計有著高度認同感，過去合作過的業主至今也對她讚譽有加。「我覺得我的這種模式很好，但在室內設計界中較罕見，而且前幾年會比較辛苦。」王采元說道，一路來也是跨越許多高牆才能有今日的成果。

受家庭文化薰陶，定調執業後的接案與設計原則

影響王采元室內設計之路最深的，莫過於她的父親——王鎮華，從小有記憶以來便因為父親的緣故圍繞著建築，翻的「童書」是《王世襄：明式家具選》、出遊看的是古蹟，家裡也有一批批建築系學生來訪，談建築、經營事務所遭遇的難題……，開始自學建築也是先到父親當時任教的華梵大學建築系旁聽。而王采元開始接案後設定的原則，大多受到父親潛移默化的影響，像是父親過去作案子不碰工程款，因此不接工程，只收設計與監工費；謹慎挑選業主，不接受不合理的要求、拒絕不尊重設計師與工班的業主；不打廣告、不做行銷……等做人處事、對建築空間的基礎原則，這 20 年來，王采元都持續堅守，為自己想做的傾力投入。

要做的是「王采元」的設計

雖說受到父親很大的影響，但王采元很清楚自己要做的是「王采元」的設計，而不是打著父親的名聲開始執業。「我有潔癖，不希望別人找我是因為我是王鎮華女兒。」她說道，更希望業主來找她只有一個原因，就是「喜歡我的設計」。不過初出茅廬時，王采元不僅要面對跨領域的挑戰，還有年齡與性別帶來的阻礙。她回憶，旁聽一年期間決定跟著一起做設計作業，甚至付出比別人好幾倍的努力畫圖、做草模，已經掌握建築圖學的基礎，然而對於實際如何連貫到工法、材料卻絲毫沒有概念，「我當時想說時間很有限，決定直接到工地學習，才萌生執業的想法。」

2004 年，王采元接下第一個局部裝修案，拿著畫好的平面、立面圖給爸媽改，「我爸會笑我說腦中沒有材料、沒有構法。我那個案子就每天早上七點半到林

口幫師傅開門，待到師傅下工後才離開。」全天候監工三個月，剛開始更遭遇師傅看她只是一個什麼都不懂的小女生的性別霸凌與歧視，但王采元都保持著不願被輕視的態度大而化之，透過不斷詢問、吸收、反問，到了第三個月師傅已不敢輕看她。「後來第二個案子跟別的工班合作，我就會去驗證之前所學的。」她說，藉此漸漸統整出資料庫。針對想進入室設領域的女性，王采元建議在兩性平等尚未全面落實的社會環境下，工地就是男人的世界，女性很容易被貼上「麻煩」、「嬌滴滴」、「花瓶」的標籤，倘若希望師傅對焦在自己的專業度，創業初期最好在妝髮、衣著以及對話方式上多留意，也要避免情緒勒索或只撒嬌不講理等溝通方式，「我自己前 10 年都是男裝打扮，直到專業扎實到一個程度，才開始用女裝進入工地。」而給爸媽改圖這件事，第三個案子後再也沒有發生，設計上開始真正獨立自主。

對王采元而言，砸錢包裝品牌是件不可靠的事，對於自己這塊招牌，她其實沒有刻意去做些什麼，只是做好自己覺得該做的事而已。像是她熱衷於自媒體的經營，透過文字搭配照片的形式，向人們分享自己每個案子的設計理念、巧思，其實也是 2010 年初加入臉書後強迫自己一點一點去練習撰寫才積累而成；到後來官網完成後，更推出定期的「采元跟你聊幾句」專欄，分享對設計、生活的各種觀點與想法，這些「寫出來即結束」的行為卻在如今一點點匯流凝聚，形成粉絲效應，觀者變成讀者，讀者變成業主甚至同事，讓「王采元的設計」透過文字吸引認同其價值觀的人們，而能在實際與王采元接觸後，感受她言行合一的本色，想不留下深刻印象也很難。

前輩經驗告訴你：

① 初期即定調接案原則、嚴格遵循不妥協，逐步創造出高品牌力。
② 自己的作品自己寫，自媒體經營吸引高黏著度、高認同感業主。
③ 接不到案子時也好好扎實自己的專業，訓練溝通與表達做準備。

精選案例分享

2003 年剛開始決定執業時的立面手稿。圖片提供＿王采元工作室

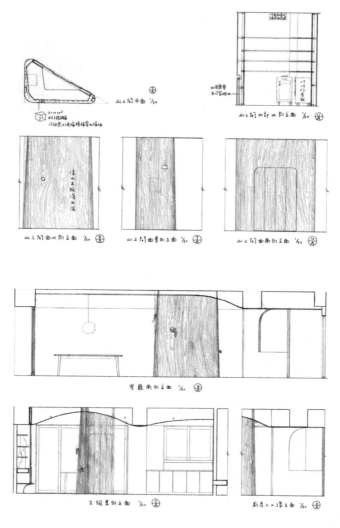

執業 19 年後的立面手稿，相較初期更加全面，並能看出工法。圖片提供＿王采元工作室

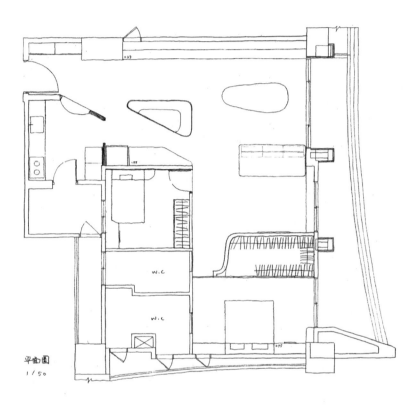

平面圖
1／50

「陸上行舟」一案擁有絕佳景觀，透過全室隔間拆除將美景接進室內，並在玄關置入儲物小間，避免開門見山的全通透令個性嚴謹的屋主欠缺安全感。圖片提供＿王采元工作室

Designer Data

室內設計師 李瑋甄
室內設計師 Leo
室內設計師 江尚烜
實踐大學推廣教育班講師／崝石室內裝修工程有限公司主理人 劉宜維

FUGE GROUP 馥閣設計團隊創辦人 黃鈴芳
M：hello@fuge-group.com
T：02-2325-5019

王采元工作室設計師 王采元
M：consult@yuan-gallery.com
W：yuan-gallery.com

同思設計主理人 Leon
M：tonesdesigntp@gmail.com
T：0988-379-613

摩登雅舍室內設計總監 汪忠錠
M：vivian.intw@msa.hinet.net
T：02-2234-7886

懷特室內設計總監 林志隆
M：lin@white-interior.com
A：台北市大安區仁愛路三段 143 巷 23 號 7 樓

隱作設計主持設計師 鄭安志
M：Behind.interiordesign@gmail.com
A：台北市中山區合江街 188 巷 7 號 1 樓

SOLUTION 155

從零開始 成為專業室內設計師：

6步驟、50張圖表解決入行疑難，
零基礎小白也能變身設計行家

國家圖書館出版品預行編目(CIP)資料

從零開始 成為專業室內設計師：6步驟、50張圖表解決入行疑難，零基礎小白也能變身設計行家/ i室設圈｜漂亮家居編輯部作. -- 初版. -- 臺北市：城邦文化事業股份有限公司麥浩斯出版：英屬蓋曼群島商家庭傳媒股份有限公司城邦分公司發行, 2023.09
　面；　公分. --（Solution；155）
ISBN 978-986-408-961-1（平裝）

1.CST: 室內設計

967　　　　　　　　　　　　　112012186

作者	i 室設圈｜漂亮家居編輯部	發行人	何飛鵬
責任編輯	陳顗如	總經理	李淑霞
採訪編輯	April、Kevin、田瑜萍、Jessie、劉亞涵	社長	林孟葦
美術設計	張巧佩、王彥蘋	總編輯	張麗寶
編輯助理	劉婕柔	內容總監	楊宜倩
活動企劃	洪擘	叢書主編	許嘉芬

出版	城邦文化事業股份有限公司麥浩斯出版
地址	104台北市中山區民生東路二段141號8樓
電話	02-2500-7578
E-mail	cs@myhomelife.com.tw
發行	英屬蓋曼群島商家庭傳媒股份有限公司城邦分公司
地址	104台北市民生東路二段141號2樓
讀者服務電話	0800-020-299
讀者服務傳真	02-2517-0999
E-mail	service@cite.com.tw
劃撥帳號	1983-3516
劃撥戶名	英屬蓋曼群島商家庭傳媒股份有限公司城邦分公司
香港發行	城邦（香港）出版集團有限公司
地址	香港灣仔駱克道193號東超商業中心1樓
電話	852-2508-6231
傳真	852-2578-9337
馬新發行	城邦（馬新）出版集團Cite(M) Sdn.Bhd.
地址	41, Jalan Radin Anum, Bandar Baru Sri Petaling, 57000 Kuala Lumpur, Malaysia
E-mai	services@cite.my
電話	603-9056-3833
傳真	603-9057-6622
製版印刷	凱林彩印股份有限公司
版次	2023 年09月初版一刷
定價	新台幣499元